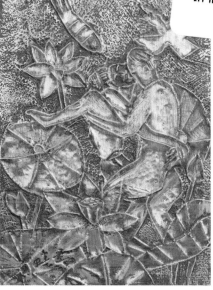

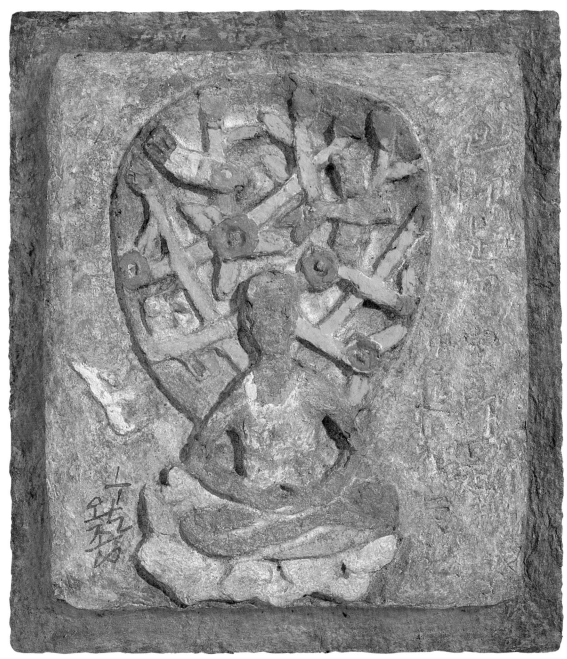

제주생활의 중도中道, The Middle Way of Jeju Life
2006, 종이부조 위에 혼합, Mixed Media on Korean Paper Relief, 30.5×26.7cm

Art Cosmos

이왈종

Lee Wal Chong

서문당

이왈종
Lee Wal Chong

초판 인쇄 / 2011년 4월 15일
초판 발행 / 2011년 4월 25일

지은이 / 이왈종
펴낸이 / 최석로
펴낸곳 / 서문당
주소 / 경기도 파주시 교하읍 문발리 514-3 파주출판단지
전화 / (031)955-8255~6
팩스 / (031)955-8254
창업일자 / 1968. 12. 24
등록일자 / 2001. 1. 10
등록번호 / 제406-313-2001-000005호

ISBN 89-7243-641-0

차례
Contents

생활 속에서
Within the Living, 1984, 한지 위에 채색, Mixed Media on Korean Paper, 98×120cm

생활 속에서
Within the Living, 1988, 한지 위에 채색,
Mixed Media on Korean Paper,
100×77cm

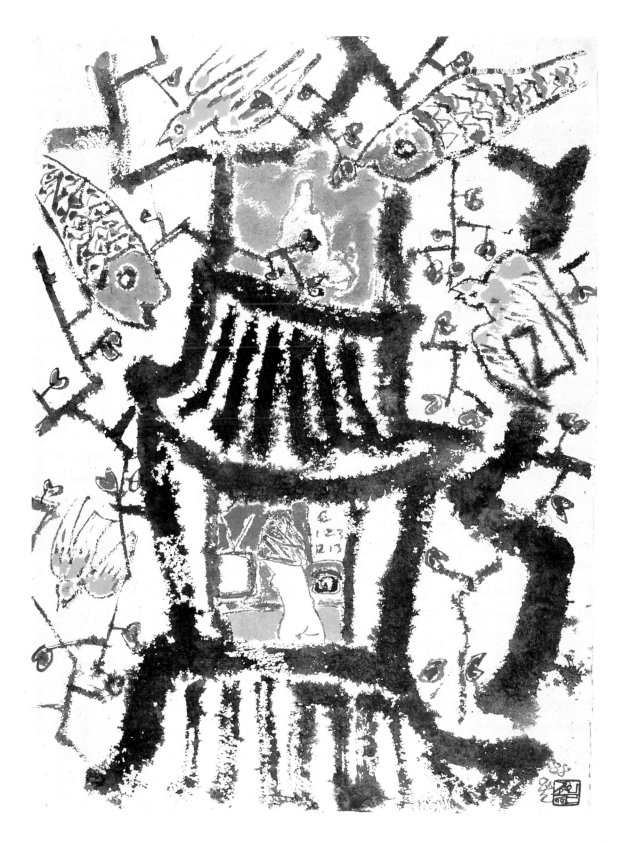

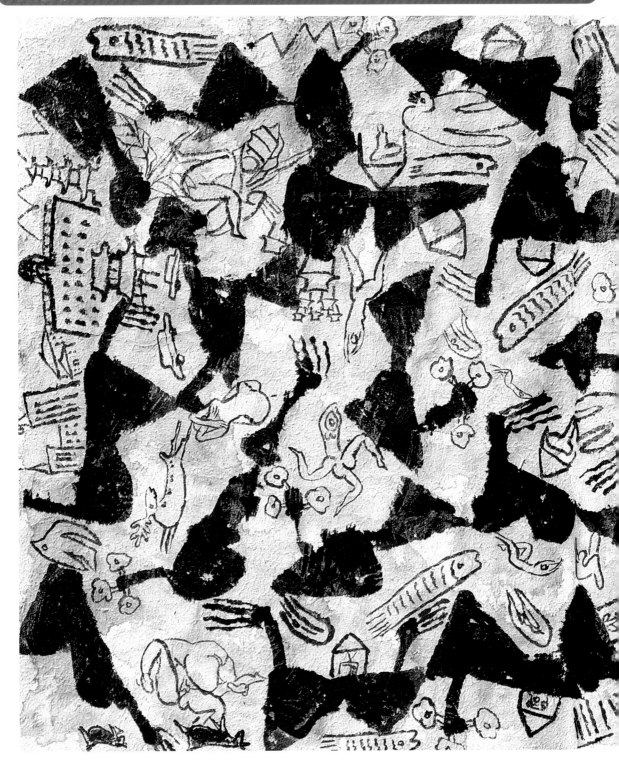

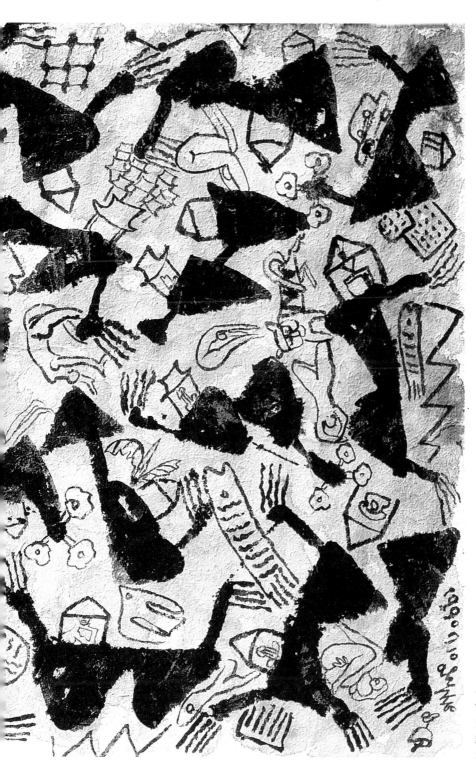

생활 속에서—중도中道
Within the Living
1990, 한지 위에 채색,
Mixed Media on Korean Paper,
163×260cm

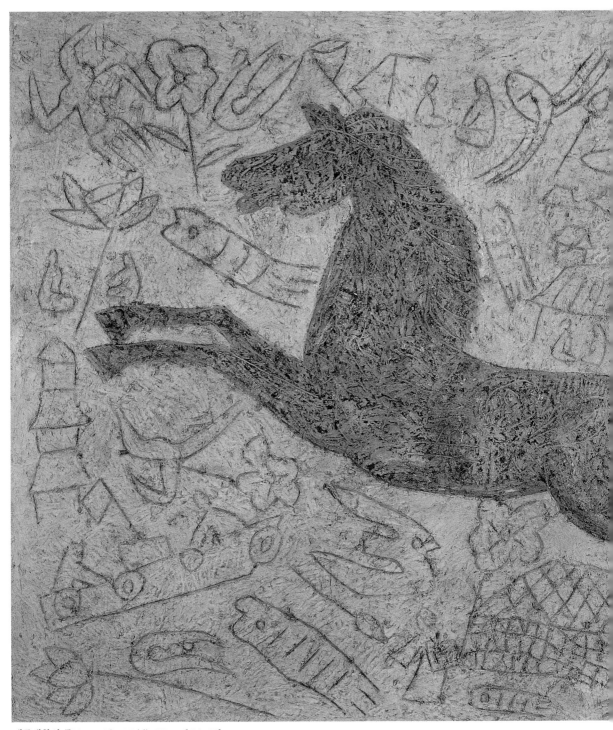

제주생활의 중도中道, The Middle Way of Jeju Life
1998, 한지 위에 혼합, Mixed Media on Korean Paper, 162×252cm

제주생활의 中道
–작가의 말

 제주생활의 中道란 단일 명제로 10년이 지나 또 10년이 되었지만 내 그림은 그 틀 속에서 허물을 벗는 연습 중이다.

 中道란 인간이 살아가는데 어쩔 수 없는 환경에 처할 때 애증으로 고통과 번뇌하고 탐욕과 이기주의로 다투는 현실 속에서 벗어나려는 하나의 방편이듯 사랑하고 미워하는 마음이 최고에 이를 때 결국 자기 자신은 마음의 상처를 받기 때문이다. 평상심을 유지하고 고통으로부터 벗어나길 염원하는 마음으로 중도란 소재를 선택하였다.

 서귀포 주변에서 언제나 바라볼 수 있는 동백이나 매화 수선화 그리고 잡초 속에 피어나는 엉겅퀴를 비롯 예쁜 야생화는 나의 그림소재가 된다.

 몇 년 전부터 골프를 주제로 그리는데 골프 치는 모습은 정말 멋있어 보이지만 그 분위기는 꼭 그런 것만은 아닌 듯하다. 평소에는 인간성도 좋고 남을 배려하는 마음도 있어 보이는데 단돈 천원이라도 내기를 하게 되면 나를 비롯한 상대방도 깐깐하고 양보심 없는 인간성으로 변해버린다.

 마치 전쟁터와도 같이 험악해진다. 골프를 치면서 상대방을 혼란스럽게 하여 집중력을 떨어뜨리기도 하면서, 예를 들면 뒤 땅을 쳐 공이 바로 앞에 떨어지는 실수라도 하면 '방향은 좋은데 거리가 짧다.' 라든지 공이 엉뚱한 방향으로 날아가면 '거리는 좋은데 방향이 안좋다.' 라고 한다. 또는 자기비하 하는 말도 많이 한다. '아이쿠 바보야 바보야' '바보' '늙으면 죽어야지' 하며 말이 거칠어진다.

 당사자는 부글부글 끓어 오르는데 상대는 웃음으로 화답하는 표정들이 오가며 앞으로는 전화도 하지 말고 만나지도 말자고 큰소리 친다. 그렇게 헤어지고 나서도 며칠 지나면 언제 그랬냐는 듯이 골프게임은 다시 계속 된다.

 언제부터 인가 나는 골프도 집착으로부터 벗어나게 되었다. 인생도 골프도 전쟁터와 같다는 생각이 들면서 내 그림에 탱크를 그린다. 골프가 잘 안될 때에는 이생진 시를 떠올린다.

성산포에서는 설교를 바다가 하고
목사는 바다를 듣는다.
기도보다 더 잔잔한 비디
꽃보다 더 섬세한 바다
성산포에서는 사람보다
바다가 더 잘산다.

– 이왈종

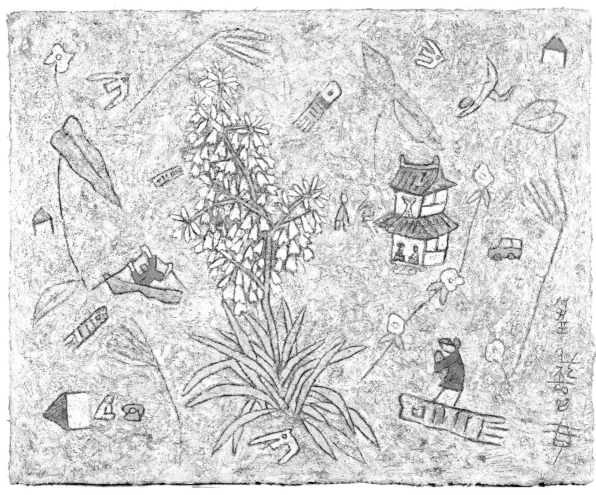

제주생활의 중도中道, The Middle Way of Jeju Life
1999, 한지 위에 혼합, Mixed Media on Korean Paper, 210×194cm

The Middle Way of Jeju Life
Notes from the Artist

 The Middle Way of Jeju Life involves the daily practice of shedding my painterly facade throughout the course of time. The Middle Way is a means of releasing oneself from the struggle of pain and suffering, greed and egoism, which arise out of the human conditions, because one's heart is scarred when it is riding the high emotional tide of love and hate.

 I embraced the Middle Way as my subject with a desire to maintain the

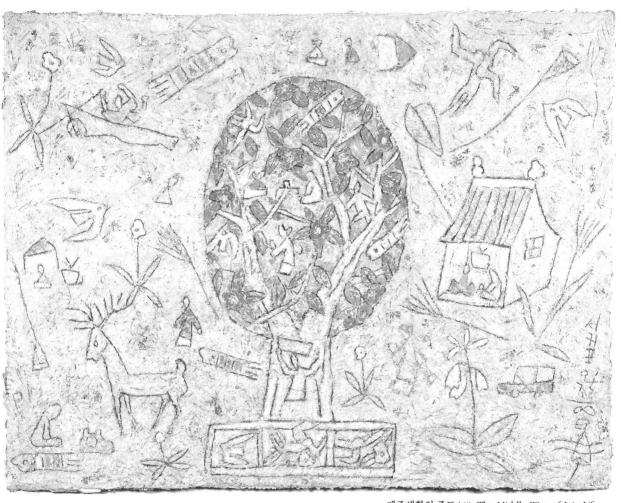

제주생활의 중도中道, The Middle Way of Jeju Life
1999-2000, 한지 위에 혼합, Mixed Media on Korean Paper, 192×253cm

balanced state of my mind and to be released from pain. Camellia, narcissus, thistle in the midst of weeds, and pretty wild flowers, are my subjects which dot the Seogupo landscape around me.

Few years ago, golf became the subject matter of my paintings. It captured my attention, because it sets the stage for the drama of human nature to take place. If the game turns into a petty bet, it turns a normally good-natured and considerate person into an obstinate and uncompromising person. A menacing shadow falls over the green scenery, becoming a battleground. The players resort to using all sorts of tricks to disturb their opponents' concentration. Or to speak depreciatingly of oneself, and a harsh, coarse tone falls over the language. One player is filled with rage, while the other responds with laughter. Eventually the game spirals down to cries of swearing never to call one another, only to be reunited several days later for another round of game,

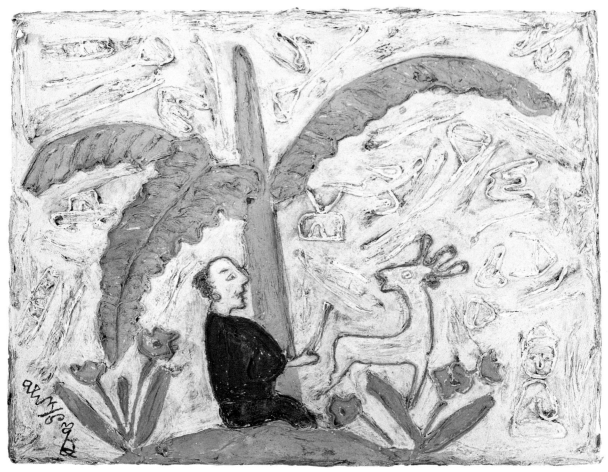

제주생활의 중도中道, The Middle Way of Jeju Life
1993, 한지 위에 혼합, Mixed Media on Korean Paper, 63×83cm

as if the storm had never passed.

It has been some time since I detached myself even from golf. Life and golf are both battlefields, and so I draw a tank in my painting. When my golf game is not going so well, Lee Seng Jin's poem comes to mind.

> At Seogupo
> It is the pastor who listens
> To the words of the sea's sermon.
> More serene than a prayer,
> More exquisite than a flower,
> At Seogupo
> The sea enjoys a better life
> Than the people.

— Lee Wal Chong

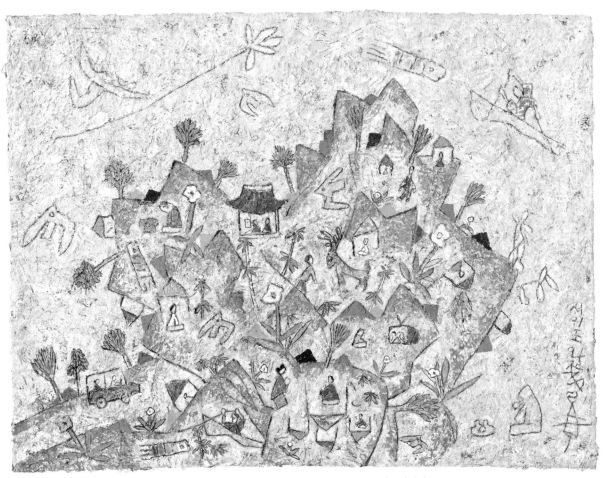

제주생활의 중도中道, The Middle Way of Jeju Life
1999, 한지 위에 혼합, Mixed Media on Korean Paper, 193×253cm

삶과 자연과 예술
- 이왈종의 근작에 대해 -

오광수 / 미술평론가

　　같은 주제를 다양한 매체를 통해 구현하려는 작가의 관심은 그만큼 자기 세
계를 넓혀가려는 의욕의 반영이랄 수 있다. 어느 한 매체에 고집스럽게 매달려
있는 작가가 있는가 하면 폭넓게 자기 세계를 넓히는 작가가 있다. 예컨대 같은
입체파 작가 가운데 브라크는 타블로 중심에서 거의 벗어나지 않았다면, 피카소

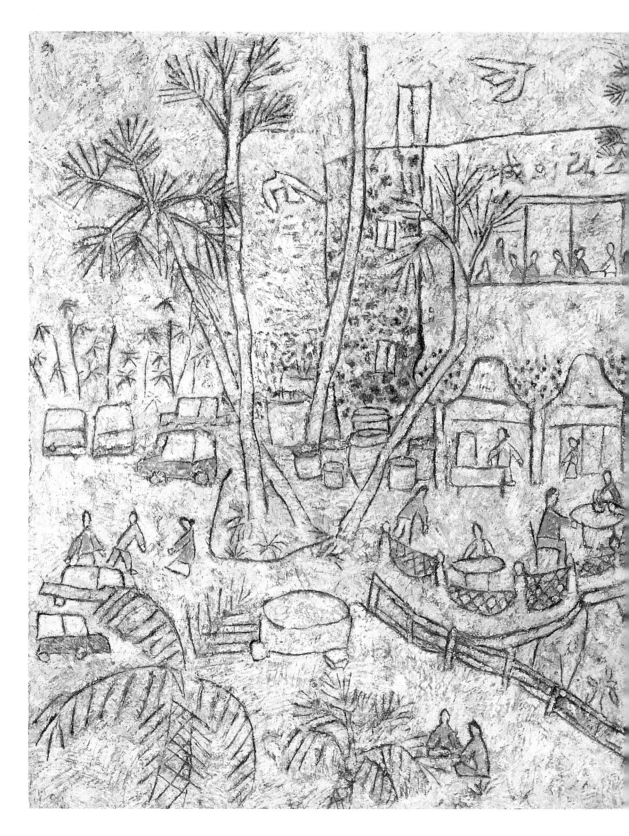

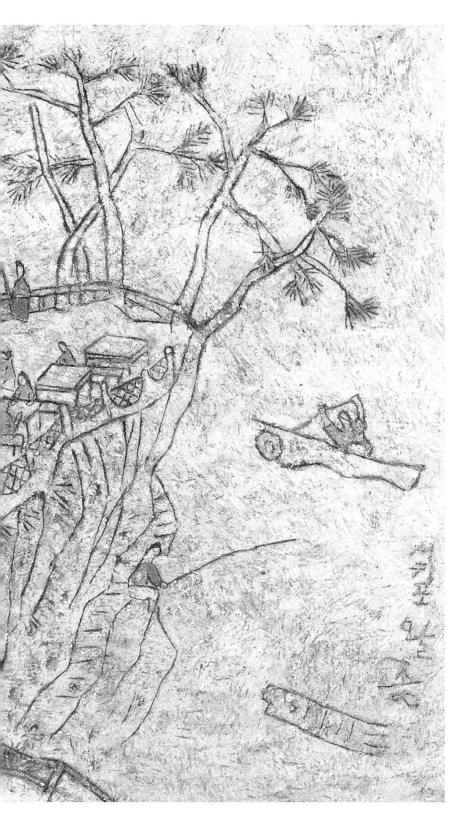

제주생활의 중도中道
The Middle Way of Jeju Life
1999, 한지 위에 혼합,
Mixed Media on Korean Paper,
197×290cm

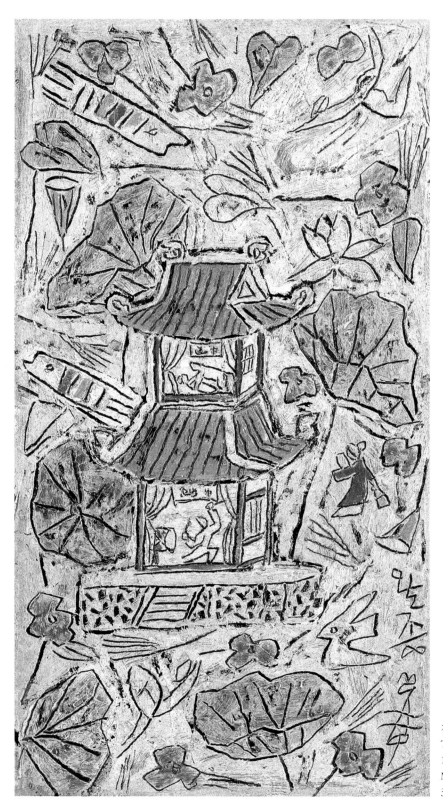

제주생활의 중도中道
The Middle Way of Jeju Life
1997, 한지 위에 혼합,
Mixed Media on Korean Paper,
38×21cm

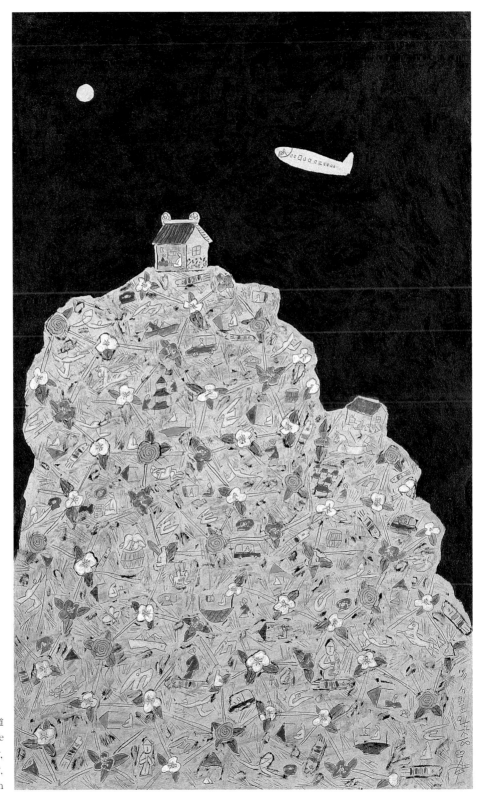

제주생활의 중도中道
The Middle Way of Jeju Life
1997, 한지 위에 혼합,
Mixed Media on Korean Paper,
139×84cm

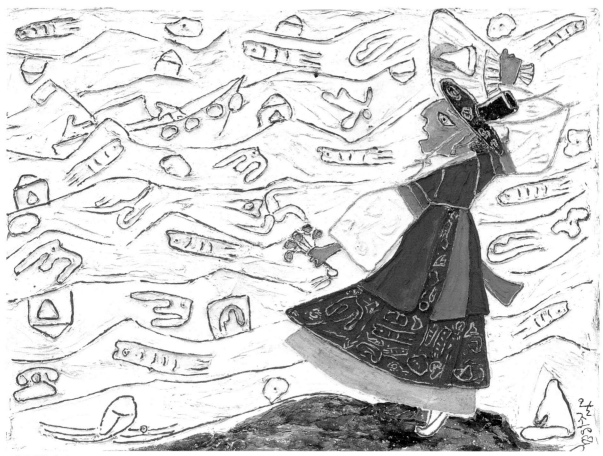

제주생활의 중도中道, The Middle Way of Jeju Life
1993, 한지 위에 혼합, Mixed Media on Korean Paper, 94×123cm

는 타블로, 판화, 조각, 도자 등 조형 전 영역에 걸쳐 왕성하게 자기 세계를 펼쳐
보였다. 가히 탐욕적이라 할 만큼 여러 매체를 섭렵하였다. 전자는 어느 한 곳을
파고드는 성향이고 후자는 확대해가는 성향이라 할 수 있다. 어느 편이 좋다고
할 수는 없다. 전자가 신중하고 조심스럽다면 후자는 자기 세계에 대한 다양한
가능성을 탐구하는 경우라 할 수 있을 것 같다.

　　이왈종의 작품의 편력도 어느 한 곳에 안주하지 않고 그 관심을 다양하게 넓
혀가는 것을 보여주고 있다. 그가 다루는 내용이 극히 제한되어 있는 만큼 그것
을 담는 형식은 상대적으로 다양해질 수 있지 않나 생각된다. 따라서, 다양한 형
식적인 실험은 자기 세계에 안주하지 않으려는 작가의식의 자연스런 발로라고
볼 수 있을 것 같다.

　　그가 서울을 떠나 제주 서귀포에 터를 잡고 창작에 전념하고 있는지도 오래
되었다. 제주 서귀포란 공간이 갖는 좁은 영역에서의 삶이란 자연 단순해질 수

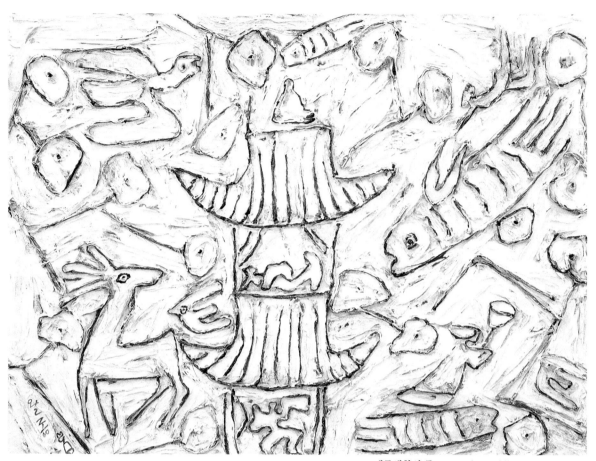

제주생활의 중도中道, The Middle Way of Jeju Life
1992, 한지 위에 혼합, Mixed Media on Korean Paper, 98×131cm

밖에 없지 않나 생각된다. 그러나 서귀포가 주는 공간은 상대적으로 단순할지 모르나 제주 특유의 자연이 주는 건강한 풍광은 그의 삶과 예술을 더욱 풍요롭게 가꾸게 한 자양이 아니었나 본다.

이미 언급했듯이 그의 작품의 내용은 극히 제한된 소재의 반복이라 할 정도로 하나의 맥락을 이룬다. 그것은 다름 아닌 제주에서의 일상의 풍경이다. 낮은 방안엔 언제나 남정네가 누워 책을 읽는가 하면 남녀가 작은 차탁을 앞에 하고 마주앉아 있는 장면이 떠오른다. 밖엔 개와 사슴과 닭이 한가롭게 노니는가 하면 때로 시장에 갔다 돌아온 여인네가 점경되기도 한다. 장독대와 담과 승용차가 있고 집 벽에는 골프채가 기대어 있다. 그의 일상의 단면이 극히 서술적으로 펼쳐지고 있다. 집 뒤로는 거대한 꽃나무가 화면을 덮는다. 활짝 핀 꽃들과 잎 새 사이로 새와 물고기와 배와 방갈로와 그리고 골프를 치는 사람들이 점경된다. 집을 중심으로 한 안의 풍경이고 나무 위엔 갖가지 자연과 인간이 펼치는 밖의 풍경이 있다.

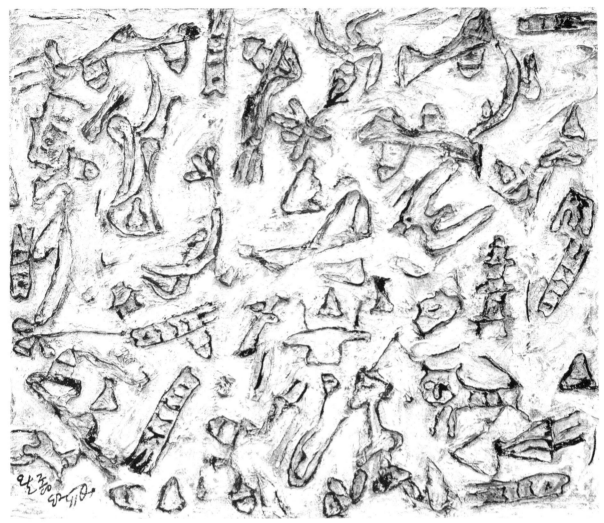

제주생활의 중도中道, The Middle Way of Jeju Life
1992, 한지 위에 혼합, Mixed Media on Korean Paper, 63×75cm

　빈번한 골프장의 풍경은 제주의 삶이 지닌 또 다른 풍요를 반영해주는 것인
지도 모른다. 골프장에서 일어나는 잡다한 일상의 작은 사건들이 은밀하게 암시
되면서 무르익어 가는 자연 속에 파묻히는 모습은 해학적이다.
　그리고 보면 그의 화면은 농익어가는 장면들로 인해 몽환적인 경지에 이른
다. 화면마다 넘쳐나는 것은 꽃이다. 동백, 유두화, 수선, 매화, 감귤나무, 연꽃
그리고 이름 모를 들꽃들이 지천으로 피어난다. 제주가 아니면 볼 수 없는 남국
의 정서가 투명하고도 밝은 채감을 통해 아로새겨진다고 할까. 일상과 꿈이 겹
치고 인간과 자연이, 인간과 동물이 범신적인 차원에서 서로 혼용된다.
　그의 형식 실험은 단조로운 내용을 풍요롭게 가꾸는 장치라 해도 과언이 아
니다. 이번에 발표되는 작품을 장르별로 보면, 회화, 목조, 도조로 크게 구분된

노래하는 역사, Singing History
1994, 한지 위에 채색, Mixed Media on Korean Paper, 22×26cm

다. 평면의 회화와 목조는 이미 다루어져왔던 것이고 도조는 더욱 본격적인 창작으로 진전되고 있음을 엿볼 수 있다. 목조는 목판에 내용을 각하는 일종의 목각과 여기에 환조 형식이 첨가된다. 인간과 동식물이 어우러지는 모티프가 중심이 된 것은 다른 장르에서와 같다. 도조는 단순한 도판 즉 릴리프 형식과 과접, 화병과 같은 그릇의 기능을 지닌 형태로 나누인다. 여기에 가해지는 각종 서술적 내용은 그가 추구해가는 제주에서의 삶의 풍경임은 말할 나위도 없다.

예술은 어쩌면 꿈꾸는 일이고 꿈의 차원을 부단히 모색하는 작업이라고 할 때 이왈종의 작품은 일상을 꿈으로 치환해놓는 놀라운 연금술의 작업이라고 해도 과언이 아니다. 바야흐로 무르익어가는 꿈의 경지가 꽃처럼 활짝 열리고 있음을 만나게 된다.

Life, Nature and Art

Oh Gwang Soo / Art critic

An artist with a motivation to expand his artistic world may express the same subject matter of his work in a diverse range of media, unlike the artist who sticks to one medium with single-mindedness. For example, Georges Braque hardly strayed from his tableaux, which formed the motif of his Cubist legions, whereas Pablo Picasso insatiably made use of the whole spectrum of media, embodied in the prolific output of his artistic production, including sculptures, ceramics, lithographs, etchings, and modelling.

Lee Wal Chong's versatile and experimental means of expression has resulted in his constant subject matter depicted in a wide variety of forms, opening up new realms of artistic possibility. In his exploration of the possibilities of form, he developed his unique ability to process and translate his discoveries into a language of visual metaphor that creates his singular expression.

백두산 천지 Cheongi at Paektusan Mt
1999, 한지 위에 혼합, Mixed Media on Korean Paper, 34×83cm

제주생활의 중도中道
The Middle Way of Jeju Life
1996, 한지 위에 혼합,
Mixed Media on Korean Paper,
41.5×69cm

It has been a long time since Lee left Seoul to settle down in Jeju islands, Seogupo. Jeju may offer a small-town, simple, rural experience, however, in Lee's case, Jeju's unique natural extravagances may have shaped and nourished his personal life and his art.

The repeated nature of his subject matter concerns the scenes of Jeju's everyday life: A man with a book lies in a low-ceiling room; a man and a woman face each other across the table; outside the dog, the deer, and the chicken leisurely wander around; a woman returns from the market; images of crock jars, stone walls, the car, and the golf bag propped up against the wall. The indoor and outdoor domestic scenes unfold narratively before the viewer. Behind the house, the enormous tree studded with flower blossoms overflows across the picture plane. Amid its leaves and blossoms, fish, boats, bungalows, and golfers densely populated the scenery. The story may focus on the interior landscape within the house, or the exterior landscape where people and animals interact together to create a rhythmic landscape above the tree.

The scene of the bustling golf course offers a different kind of view from the abundance of Jeju life. The miscellaneous events of daily life are subtly yet humorously depicted, taking place in a golf course inside the embrace of the matured natural landscape.

The vision of the flower-mad decadent landscape overflows from the

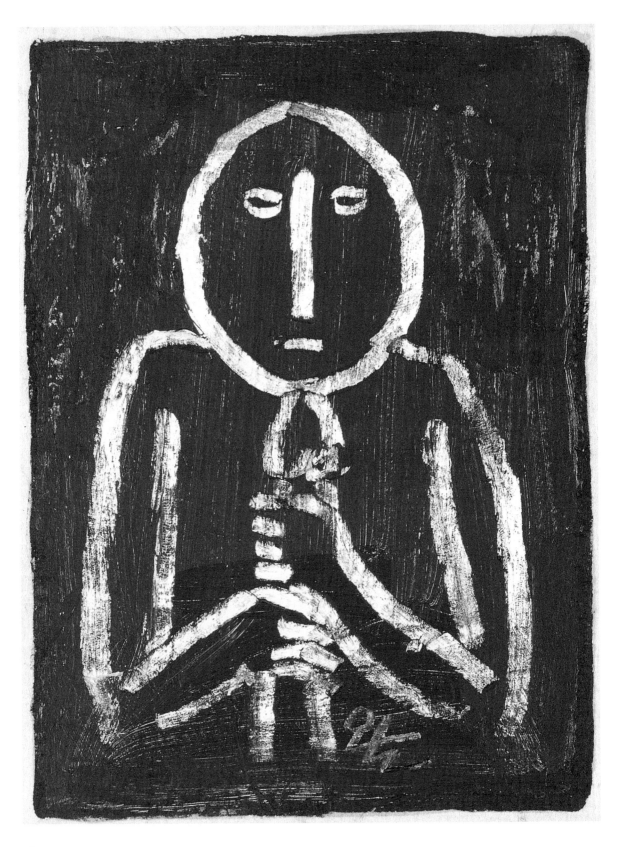

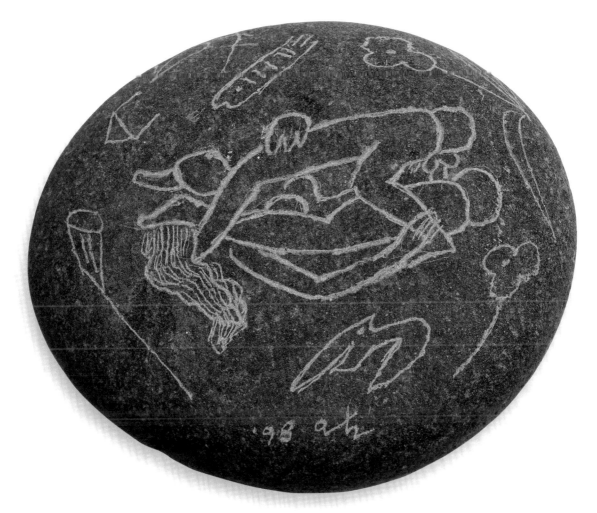

picture plane and the atmosphere of fantasy envelops the viewer. The lush southern landscape of Jeju seems to be engraved in transparent and bright colors. Domestic hopes and dreams are integrated, and people and animals live in a mystical pantheistic symbiosis.

The works featured in this exhibition can be classified into painting, wood works, and ceramic sculptures. Whereas the paintings and wood works are familar to us, the ceramic sculptures have advanced to a fully established art form. The main themes of the wood engravings and ceramic sculptures depict the intimate symbiosis of humans and nature, subject matters drawn from the everyday reality of Jeju.

If creating art is to enter into a dream, and to explore the dimensional folds of the dream, Lee Wal Chong with his art of alchemy transmutes the everyday reality into a dream. We are witnessing a vision of maturing dreams blossom at its highest form.

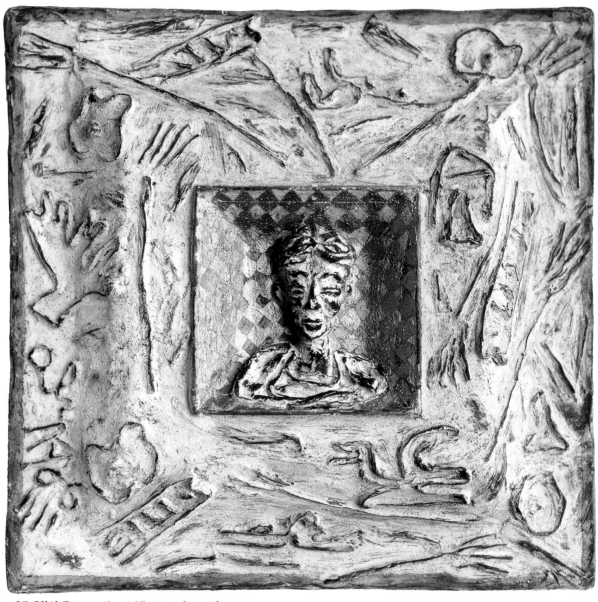

제주생활의 중도中道, The Middle Way of Jeju Life
1994, 종이부조 위에 혼합, Mixed Media on Korean Paper Relief, 39×38cm

'꽃탑'과 목조의 중도관(中道觀)

제주생활의 중도中道
The Middle Way of Jeju Life
1995 한지부조 위에 혼합재료,
Mixed Media on Korean Paper Relief,
114×24×12cm

최병식 / 미술평론가

오래전 '생활 속에서 시리즈에서도 도상학적인 면에 많은 관심을 보였던 이왈종의 최근 작업들은 한편에서 보면 민예적인 색채와 도상, 민화에서 발견되는 강렬한 원시성이 짙게 다가온다. 소재는 여전히 새나 물고기의 유영하는 모습들이 전면에 나타나면서 골프를 치는 장면이나 정자에 앉아 차를 마시는 장면들이 즐겨 등장 된다.

그의 작업실에서 멀리 내려다 보이는 섶섬, 찔레꽃, 동백꽃, 수선화 등은 그가 가장 즐겨 사용하는 단골소재들이다.

사실상 그의 소재들은 2005년 전시와 많은 차이가 없다. 그러나 작업형태는 변화를 보이고 있다. 평면은 물론, 도자기를 비롯하여 다양한 입체작업들에서 목조가 갖는 또 다른 맛을 찾아나선 것이다.

나무를 깎아서 채색을 하고 마치 아라베스크 문양처럼 도상화되어있는 꽃의 형상들과 함께 인간과 동물들이 춤을 추거나 노래하는 모습으로 나타나는 이 입체시리즈들은 그간 종이부조회화에서 보여주었던 작업경향이나 도조(陶造)에서 시도했던 입체 스타일로 거슬러 올라간다.

이번 전시에서 여러 작품으로 나타나고 있지만, 첨탑처럼 쌓아가고 있는 꽃의 중첩은 원시적 색채의 강렬함, 익살스러운 형상들의 리듬과 함께 생명력을 반영하고 있다. 흥미로운 것은 그가 말하려는 '원시성'이 '민화'의 단순하면서도 강한 무속적인 차원의 색채로 나타난다는 점이다.

일면 아프리카조각 형식과도 맞물리지만 모놀리스 처럼 기둥을 이루면서 조각된 것이나 겹겹이 쌓여지는 꽃과 인체, 동물들의 어울림은 아프리카, 남미, 동남아시아에서 볼 수 있는 원시성과 상통된다.

그의 입체들은 우리 전통목각에서 볼 수 있는 치기와 단아한 칼맛을 만나면서도 사찰의 전통 꽃창살을 연상케 하는 강렬한 색채와 함께 천진난만하게 뛰어노는 인간과 때묻지 않은 자연의 어울림이 있는 입체시리즈가 눈길을 끈다.

평면작업에서도 마찬가지이지만 이러한 인간과 동물, 자연의 혼재는 만물을 '평등' 시각에서 출발하는 관점에서 비롯된 그의 작가관이 핵심적인 역할을 해왔으며, 그가 즐겨 말하는 '중도관(中道觀)의 미학'과 만나게 된다.

상생의 터전, 제주

이왈종은 1991년 이후 생활해온 제주에서 꾸준히 그가 느끼고 구상하는 파라다이스를 구현하려는 노력을 해왔다. 이미 2005년 '갤러리 현대' 전시에서도 선보인 바 있으나 그의 이와같은 출발점은 세상을 '상생(相生)과 낙천(樂天)으

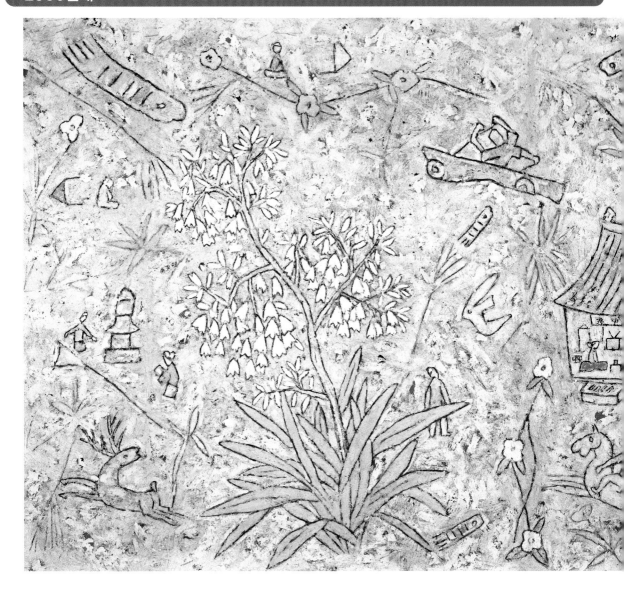

로 바라보려는 관점으로부터 비롯되며, 파라다이스로 해석된 '제주의 자연과 삶' 이 가장 중요한 무대인 것이다.

　여러 작품에서도 나타나지만 삶의 무대는 사실상 그의 작업실이 단골소재이다. 새롭게 '골프장 풍속도' 를 그림으로서 평소 그가 즐겨하는 골프장을 표현한 작품들이 상당수에 이르지만 돌담과 멀리 보이는 바다, 섬, 골프를 치는 사람들, 연못과 닭, 물고기, 꽃, 새, 흐드러진 감나무 등 화면에 등장하는 것은 그의 주변에서 만날 수 있는 일상적인 것들이다. 이처럼 이왈종의 파라다이스는 일상적이면서 가장 제주적인 것으로 녹아있는 소재들이 즐겨 등장하며, 그

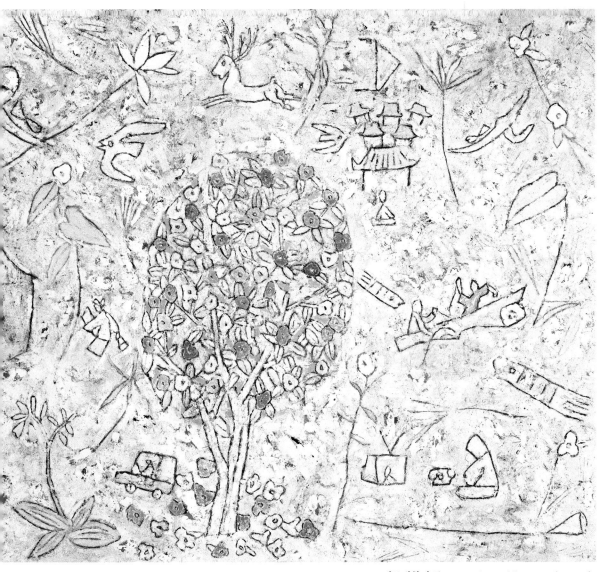

제주생활의 중도中道, The Middle Way of Jeju Life
2000, 한지위에 혼합, Mixed Media on Korean Paper, 293×597cm

의 '일상' 은 모두가 평등한 상생의 개념으로 다루어진다.

아무리 작은 미물일지라도 존재적 가치를 인정하기 때문에 나의 그림은 보다 자유롭다. 인간이 새도 되고 새가 인간도 되고 꽃도 될 수 있다는 생각이다. 내 그림은 물질과 만나면 인연 따라 변화 될 수 있다는 가상을 그린 것이다… 형식의 한계가 무슨 의미가 있는가? 평면과 입체, 자유롭게 넘나들고 싶다…

그가 말하는 '자유' 는 일찍부터 범신론(汎神論, pantheism)적인 차원의 자연관에서 나타나는 현상과도 연결되며, 낙천적 자연관과 삶의 단편들로서 대상

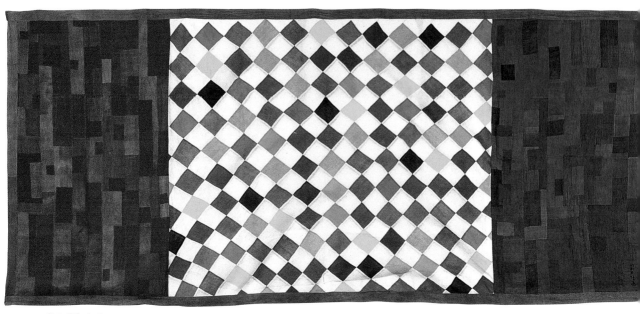

제주생활의 중도中道
The Middle Way of Jeju Life
1999-2000, 모시염색,
Fabric Dyeing, 281×640cm

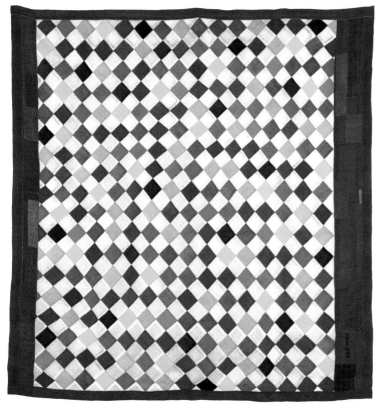

제주생활의 중도中道
The Middle Way of Jeju Life
2001, 모시염색, Fabric Dyeing,
200×187cm

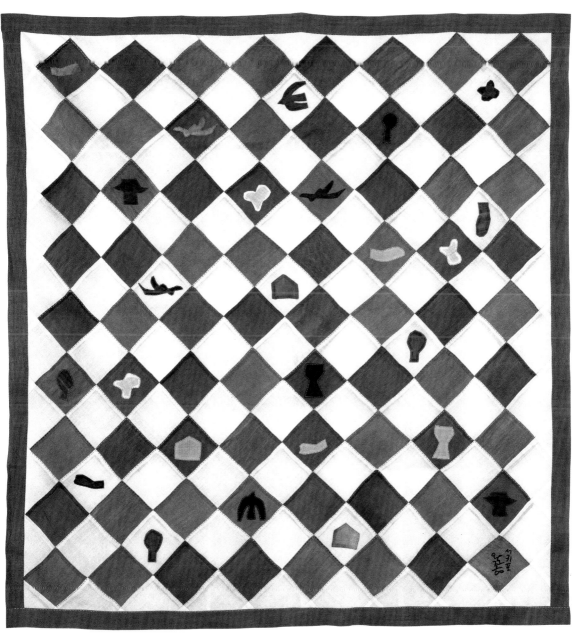

제주생활의 중도中道 The Middle Way of Jeju Life
2001, 모시염색, Fabric Dyeing, 184×171cm

과 대상의 수평적 인연과 생명관으로 이어진다.

　새롭게 등장한 도자기, 향꽂이, 환조 등 도조작업들과 모놀리스 형태의 입체, 릴리이프 작업에서 보여준 실험의지들과 함께 이왈종의 작업은 회화와 입체, 도예와 평면 등 형식의 구애가 없으며, 스스로 유희하는 낙천(樂天)을 추구한다. 그리고 그는 1991년 서울을 떠나 제주에 정착한 이후 여전히 중도(中道)의 묘미를 찾아가고 있다.

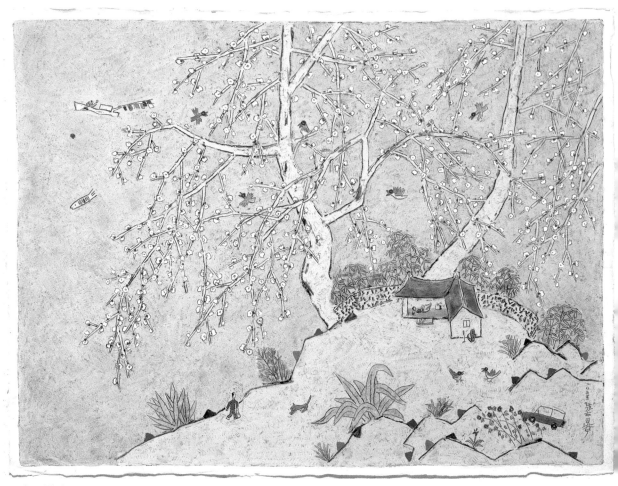

제주생활의 중도中道, The Middle Way of Jeju Life
2000, 한지 위에 혼합, Mixed Media on Korean Paper, 103×143cm

"Flower Tower" and the Wooden "Middle Way View"

Choi Byong Sik / Art critic

The recent works by Lee Wal Chong surge with primal impulses and overflow with colors of folk paintings. Birds and fish are the recurring images in his works, sinuously covering the entire surface, and scenes of people playing golf or drinking tea make regular appearances as well.

The view from Lee's studio serves as an entry into the world inhabited

제주생활의 중도中道
The Middle Way of Jeju Life,
2000, 한지 위에 혼합,
Mixed Media on Korean Paper,
138×104cm

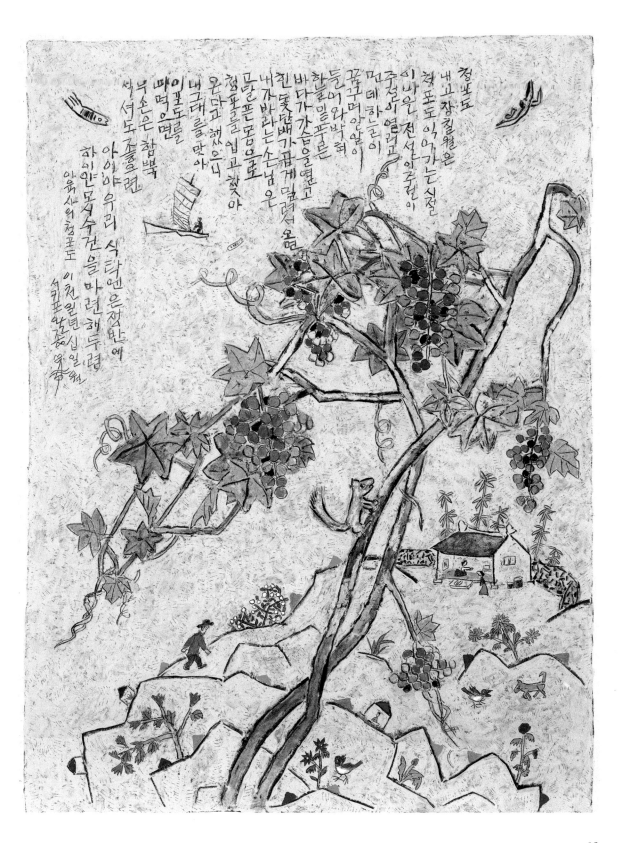

청포도

내 고장 칠월은
청포도가 익어 가는 시절

이 마을 전설이 주저리주저리 열리고
먼 데 하늘이 꿈꾸며 알알이 들어와 박혀

하늘 밑 푸른 바다가 가슴을 열고
흰 돛단배가 곱게 밀려서 오면

내가 바라는 손님은 고달픈 몸으로
청포를 입고 찾아온다고 했으니

내 그를 맞아 이 포도를 따 먹으면
두 손은 함뿍 적셔도 좋으련

아이야 우리 식탁엔 은쟁반에
하이얀 모시 수건을 마련해 두렴

이육사의 청포도
석포 약초
이천일 년 십일 월

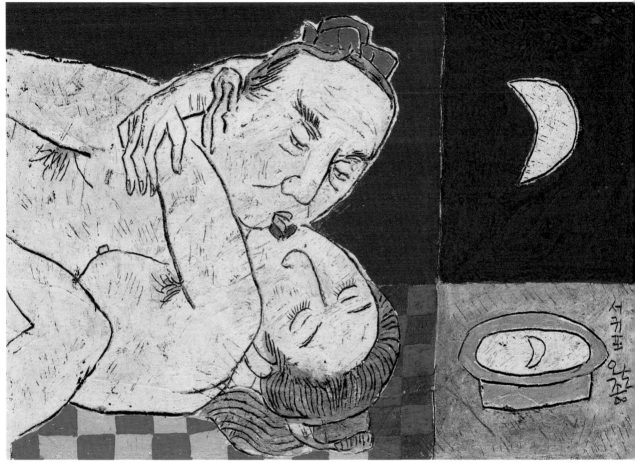

노래하는 역사 Singing History
2000, 한지 위에 혼합, Mixed Media on Korean Paper, 25.5×35.5cm

by his favorite characters, such as islands, camellia and daffodil, which are featured regularly in his works.

Since his exhibition in 2005, there has not been a great difference in terms of his subject matter. However, the formal qualities of his work are showing signs of change. His works in flat planes, ceramics, and various dimensional forms in wood reflect his search for a different form of artistic expression.

These series of three-dimensional works portray humans and animals dancing and singing in the midst of arabesque-like floral patterns, drawn in painted lines carved from wood. They are an extension of Lee's paper relief paintings and his ceramic sculptures with their experimental three-dimensional styles.

In this exhibition his artistic vision expresses itself in various forms. In the form of a steeple, Lee builds up the surface of the towers with layers of flowers, resonating with a vital force of the strong use of unrefined colors and the playful rhythmic elements. It is interesting to note that his

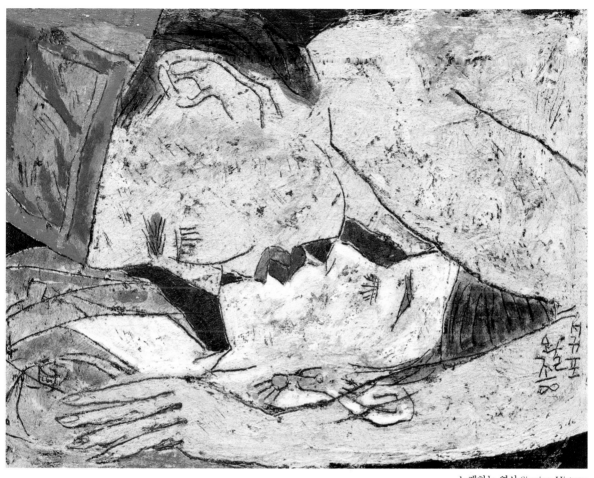

노래하는 역사 Singing History
2001, 한지 위에 혼합, Mixed Media on Korean Paper, 21.5×27.5cm

expressions of "primitivism" are reflected in the simple and highly vivid colors associated with folk paintings and shamanism. In a form suggestive of the primitive art of Africa, Latin America, and Southeast Asia, the monolithic sculptures are carved or layered with the rhythmic landscape of humans, animals and flowers.

In his three-dimensional artworks, the scenery of carefree humans running freely in the pristine natural landscape is depicted in strong colors, bringing to mind the naive and refined elegance of traditional Buddhist temple lattice-work.

In the flat planes and three-dimensional works, Lee's portrayal of the symbiosis of humans, animals and nature stems from his belief that all forms of life are equal, which forms the central aspect of his art. The important guiding principle of his art practice has been, which is best summed up in his favorite phrase, the "aesthetics of the Middle Way View."

Jeju, The Basis for the Line of Creation

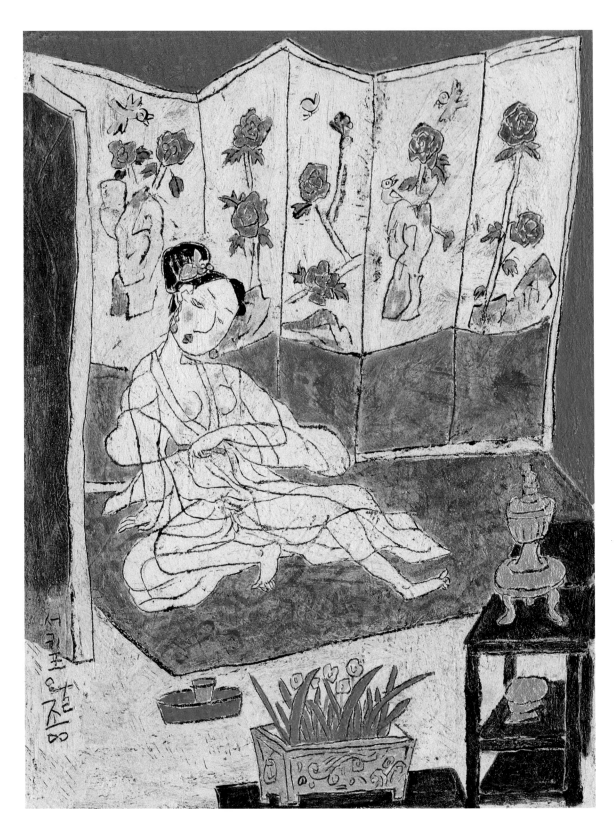

제주생활의 중도中道, The Middle Way of Jeju Life
2002, 장지 위에 혼합, Mixed Media on Jangji, 14×36.5cm

Ever since Lee Wal Chong moved to Jeju islands after 1991, his work has been characterized by the sheer steadiness of his quest to center his art on the portrayal of the Paradise. As he had already shown in the Hyundai Gallery exhibition in 2005, his artistic views and theory are grounded in the "Line of Creation" and "Optimism" and in Jeju's nature and its environs he discovered a wealth of imagery for his paradise.

Lee is intent on portraying the day-to-day reality of the surrounding around him. He created a genre virtually of his own with his "golf course" paintings, which form the majority of his works. He finds his subjects in everyday elements such as stone walls, the sea, the islands, golfers, ponds, chickens, fish, flowers, birds, and persimmon trees. Lee Wal Chong's Paradise features the daily life scenes and the most Jeju-ian elements, with the equal line of creation running through them.

"No matter how trifle a life form, every form of life has an existential value in my paintings, which makes them free. A human can become a bird, just as a bird can be a human and a flower. My paintings capture the imagined world of interdependent co-existence... what use do formal constraints have? I wish to freely traverse flat planes and dimensional forms..."

노래하는 역사
Singing History
2001, 한지 위에 혼합,
Mixed Media on Korean Paper,
36×27cm

Lee's concept of freedom springs from a pantheist view that integrates human life and nature. His vast oeuvre encompasses relief works, ceramic sculptures, and monolithic three-dimensional figures, all embodying his versatile experiments in a wide array of media and freeing forms from their traditional functions. He searches for his unique artistic vision of optimism. He left Seoul in 1991 and settled in Jeju, and his works continue to be created from pure and authentic creative impulse, in pursuit of his singular expression of the Middle Way.

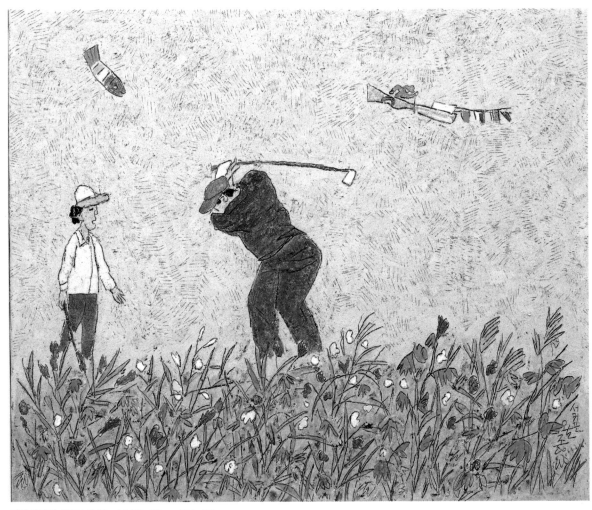

제주생활의 중도中道 The Middle Way of Jeju Life
2007, 장지 위에 혼합, Mixed Media on Jangji, 48×57cm

제주생활의 중도中道
The Middle Way of Jeju Life
2000, 장지 위에 혼합,
Mixed Media on Jangji, 17×28.5cm

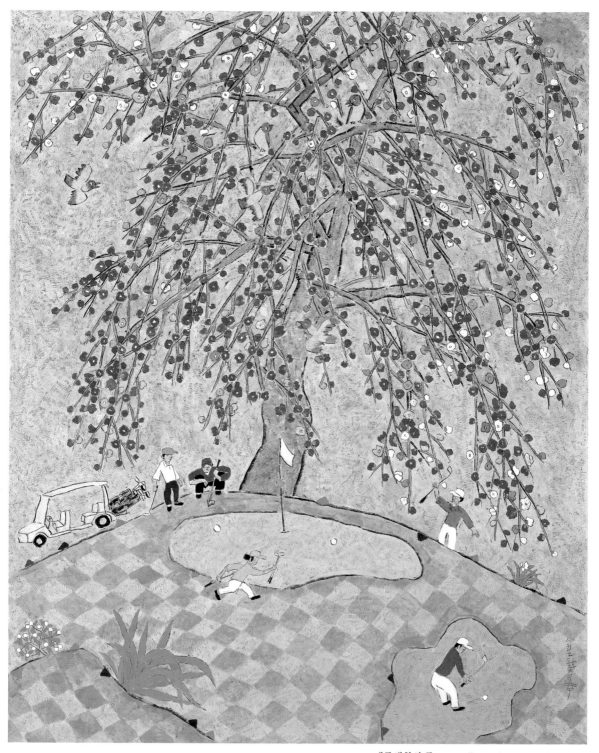

제주생활의 중도中道 The Middle Way of Jeju Life
2008, 장지 위에 혼합, Mixed Media on Jangji, 162×130cm

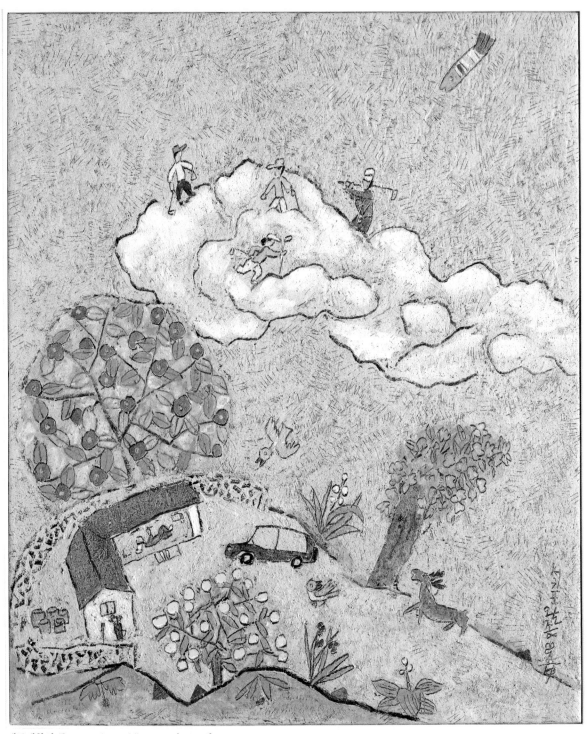

제주생활의 중도中道 The Middle Way of Jeju Life
2007, 장지 위에 혼합, Mixed Media on Jangji, 57×47cm

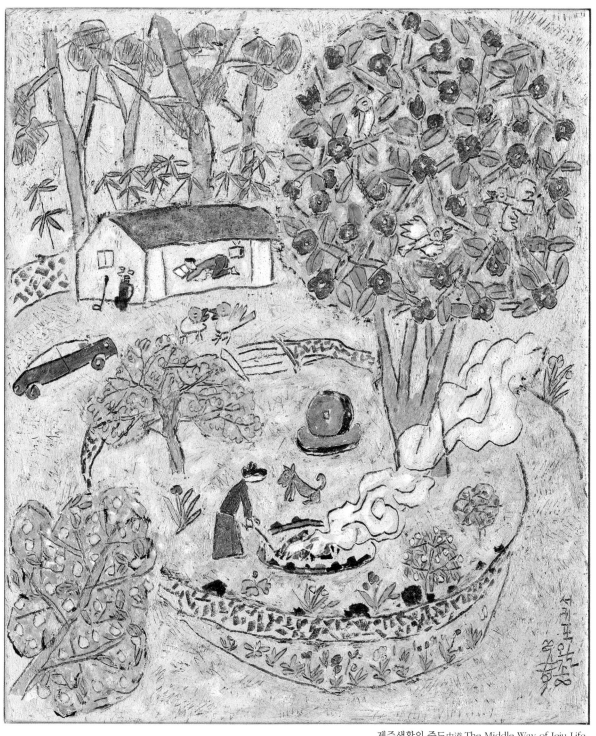

제주생활의 중도中道 The Middle Way of Jeju Life
2007, 장지 위에 혼합, Mixed Media on Jangji, 46×38cm

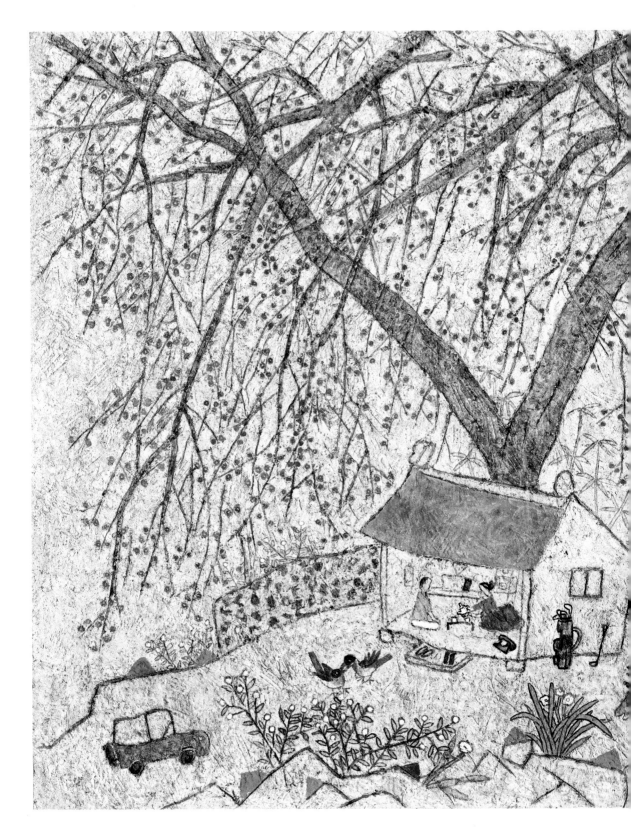

「이왈종」의 삶과 예술
– 서귀포에서 부르는 中道의 노래

김종근 / 미술평론가·숙명여대 겸임교수

제주생활의 중도中道
The Middle Way of Jeju Life
2002, 한지 위에 혼합,
Mixed Media on Korean Paper,
261×261cm

제주에 가서

제주에 닿고 싶었던 것이
육신뿐이랴
後生없어 사는 그대처럼
제주에 이르면
발길이 묶인다.

바다만으로도
모든 생이 보이고
뱃길만으로도
가야 할 길이 보인다.

한라에서 굽어보면
어떤 인연도 다 흐르는구나.
잡으려고 안간힘 하는 어떤 인연도
제주 바람 한 점에 미치지 못하느니.
허허롭게 비우고 돌아가도 될 것,
네가 있어 내가 산다는
그 노래의 헛됨도 정겨운 것은
제주의 너른 품에 안겨서일까.

그는 이렇게 제주에서의 힘들고 고통스러웠던 순간들을 노래했다. 고독한 예술가의 삶을 가슴 아린 시적 상상력으로 노래한 이왈종의 이 자전적 시는 우리들에게 한 시대를 예술가로 살아간다는 것이 얼마나 힘겹고 인내를 가져야만 하는 삶인가를 가슴 저미게 보여준다.

그는 서울을 떠나 제주에 닻을 내리면서 예술가가 걸어야 첫 번째 고행의 길을 가슴으로 받아들였다.

정들었던 한양을 떠나 그는 결코 육신만을 한라에 내리고자 하지 않았다. 세상의 인연이란 것이 제주 바람 한 점에 미치지 못할 것을 그는 일찍이 예감하고 있었기 때문이다.

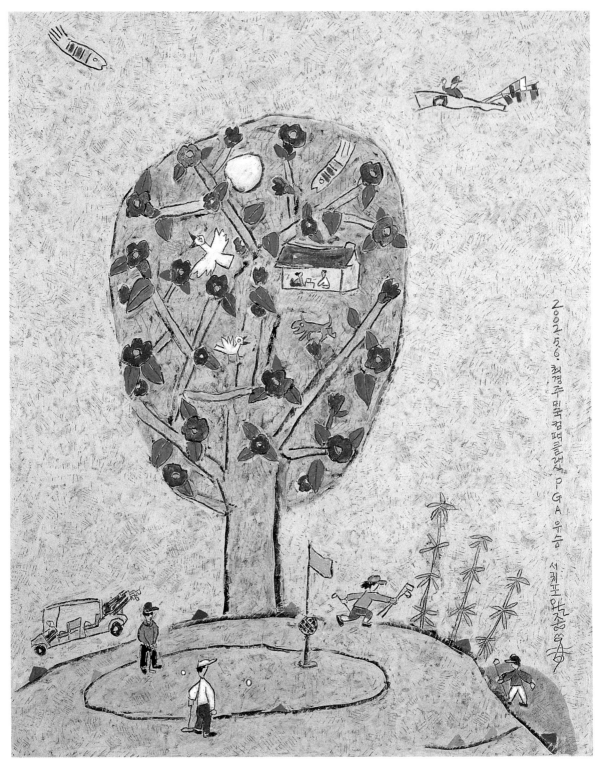

제주생활의 중도中道, The Middle Way of Jeju Life
2002, 한지 위에 혼합, Mixed Media on Korean Paper, 85×66cm

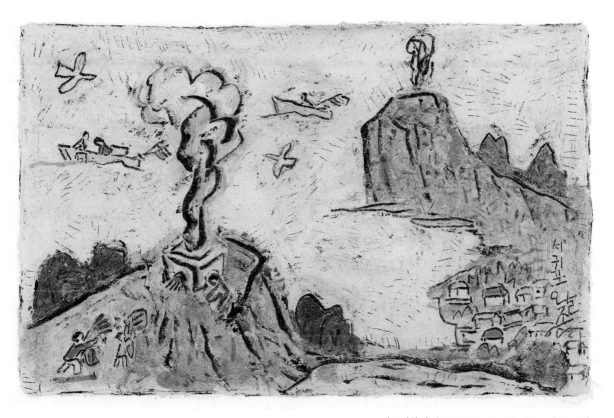

제주생활의 중도中道, The Middle Way of Jeju Life
2006, 장지 위에 혼합, Mixed Media on Jangji, 18×28.5cm

1983년 '생활 속에서' 라는 연작을 시작하면서 한국 산수화의 전통적 형식과 문맥을 벗어나기 시작한 그는 단지 벗어나는 것에 안주하지 않았다.

마치 예술가란 끊임없이 무엇인가 좀 더 새로운 것을 찾아 변신해야 하는 존재라는 것을 체득했다. 또한 삶에 있어서도 욕망의 부질없음을 터득해야 하는 것처럼.

그의 그림을 가로지르며 화두로 삼고 있는 것은 중도의 세계이다. 생활 속에서 머물다 좀 더 나아간 작가는 생활 속에서 이후– 중도의 세계로 정착했다.

이 중도의 세계는 두말할 것도 없이 이왈종의 예술철학을 가장 명료하게 보여주는 정신적인 철학이자 뿌리이기도 하다.

중도(中道)란 무엇인가? 그는 중도를 이렇게 풀이했다. "중도란? 평등을 추구하는 내 자신의 평상심에서 시작된다. 환경에 따라서 작용하는 인간의 쾌락과 고통, 사랑과 증오, 탐욕과 이기주의, 좋고 나쁜 분별심 등 마음의 작용에 따라 끊임없이 일고 있는 양면성을 융합시켜 화합으로 승화시키는 것을 표현한다. 주체나 객체가 없고 크고 작은 분별도 없는 절대 자유의 세계를 추구"하는 것이다. 그는 수없이 되뇌었다고 했다.

"그림을 그리자. 욕심을 버리고 집착을 끊자. 선과 악, 쾌락과 고통, 집착과

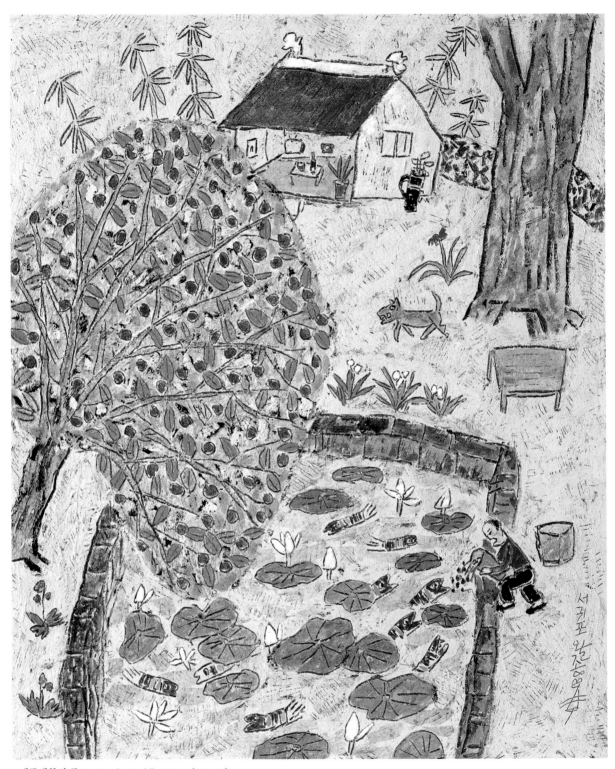

제주생활의 중도中道, The Middle Way of Jeju Life
2003, 한지 위에 혼합, Mixed Media on Korean Paper, 49×41cm

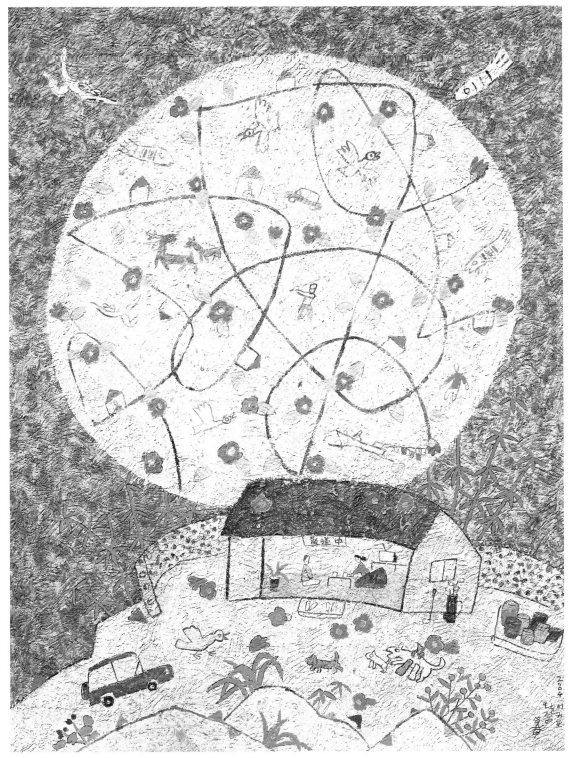

제주생활의 중도中道, The Middle Way of Jeju Life
2004, 한지 위에 혼합, Mixed Media on Korean Paper, 256×195cm

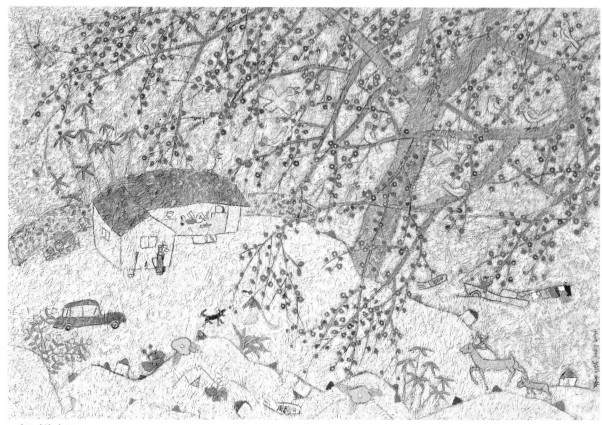

제주생활의 중도中道 The Middle Way of Jeju Life
2005, 한지 위에 혼합, Mixed Media on Korean Paper, 191×284cm

아! 대한민국 Oh! Korea
2002, 한지 위에 혼합,
Mixed Media on Korean Paper,
32.5×42cm

50

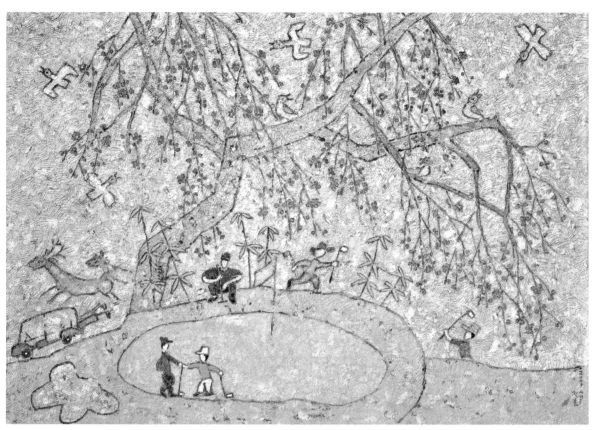

제주생활의 중도中道 The Middle Way of Jeju Life
2005, 장지 위에 혼합, Mixed Media on Jangji, 228×296cm

무관심의 갈등에서 벗어나 중도의 길을 걷자. 좋은 작품은 평상심에서 나온다."

　마음과 육체가 둘이 아닌 세계, 자연과 내가 하나가 되는 세계. 그것은 바로 아무런 집착이 없는 무심(無心)의 경지, 어느 한쪽으로 치우치지 않은 중도의 세계가 바로 그가 도달하고자 하는 세계관이다.

　실제 그러한 철학적 사유는 1990년 제주로 낙향하면서 서울이란 도시의 천박하고 번잡함을 버리면서 그에게 찾아온 것이다. 그러나 제주는 사람을 아니 이왈종을 외롭게 했다. 1990년대 이후 낙향은 그에게 표현과 기법에서 엄청난 작품의 변화를 가져다주었다.

　먼저 그는 막대한 양의 대형 장지작업을 해낼 수 있었고 , 도조와 도판작업 등 표현과 재료, 주제에 있어서 도시의 전형적인 생활의 울타리를 벗어나 시공간을 그림 속에서 아우르는 무한의 표현영역을 넘나들고 있었다. 90년대 중반 요철로 이루어진 대부분의 작업들이 외로움을 견디기 위해 만들어졌다는 사실들이 이를 극명하게 보여준다.

　그러한 열매는 1997년 개인전에서 화려하게 꽃피웠다. 두터운 장지 그림의 화강암의 마티에르는 박수근의 회화를 연상시키면서도 독특한 그만의 화면을

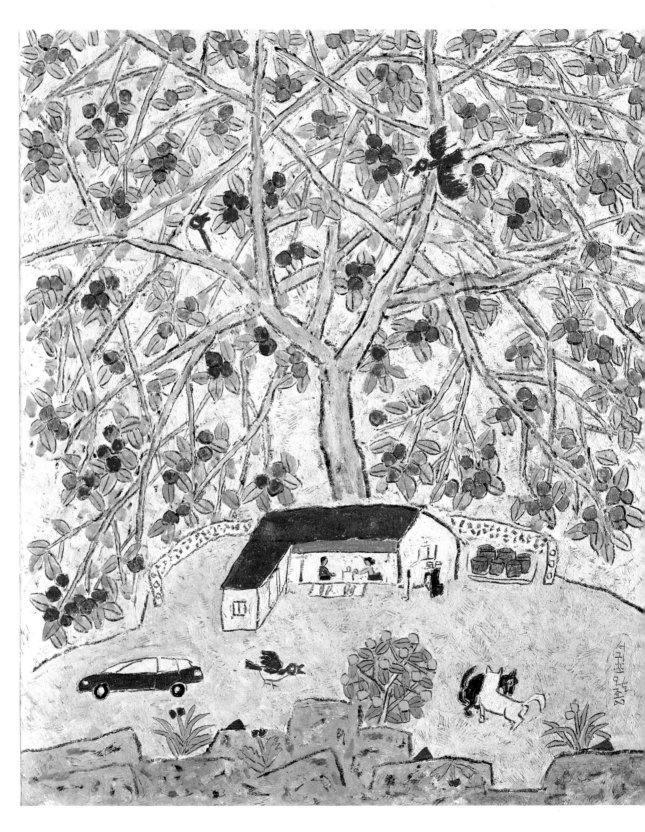

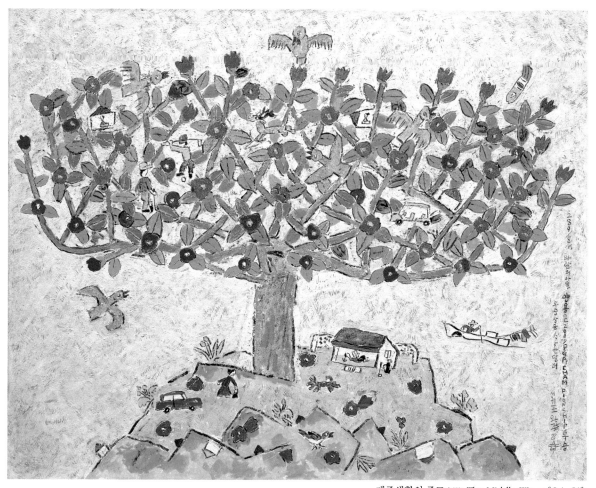

제주생활의 중도中道, The Middle Way of Jeju Life
2009, 장지 위에 혼합, Mixed Media on Jangji, 73×91cm

제주생활의 중도中道
The Middle Way of Jeju Life
2009, 장지 위에 혼합,
Mixed Media on Jangji,
73×61cm

구축했고, 실험성이 돋보이는 도조 작품, 모시천을 사용하여 전통적인 양식으로 천만으로 컴포지션을 만들고 직접 아크릴로 색을 입힌 콜라주 형태의 대형 보자기 작품들에서 그 진가를 드러냈다.

동시에 그동안 일관해 온 '생활 속의 중도'에서 '제주 생활의 중도'로 그의 주제는 확장되었고 비로소 그의 작품에 하늘을 나는 물고기 · 사람보다 아니 집보다 더 큰 꽃등 · 돌하르방 · 배 · 말 · 자동차 등은 물론 하늘을 나는 사람이 같은 크기로 등장한다.

어느 것은 오히려 사람보다 더 크게 그려지기도 한다. 그의 시각에서 보면 인간과 만물은 물고기나 새처럼 하나의 똑같은 생명을 가진 존재라는 것을 그림을 통해 깨닫게 한다.

화면 속에 보이는 풍경들을 통해 그들에게 의미를 부여하고 이름을 붙여 준다. 예를 들어 사랑하는 사람을 찔레꽃으로 표현하고, 쾌락을 즐기는 사람을 동

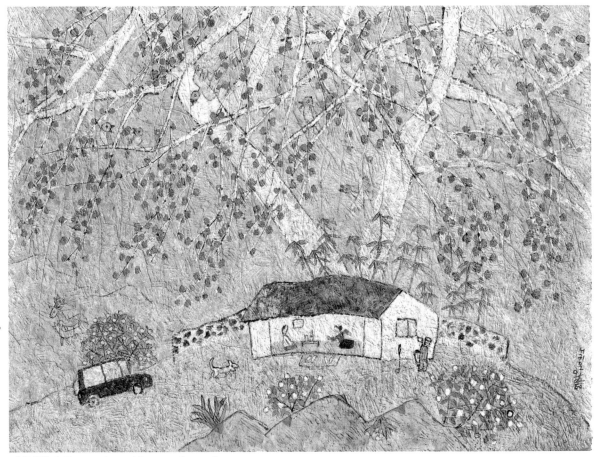

제주생활의 중도中道 The Middle Way of Jeju Life
2008, 장지 위에 혼합, Mixed Media on Jangji, 151×222cm

백꽃으로, 증오하는 사람을 새로, 고통 받는 사람을 텔레비전으로, 희망과 평등, 평화를 추구하는 사람을 물고기로 승화시켜 의인화하는 동안 나의 마음은 평상심에 가까이 다가가서 중도의 세계를 꿈꾼다고 했다 .

그의 작업 중에서 최근작 중에서 돋보이는 것 중 하나는 도조와 보자기 작업, 그리고 조각 작업이다.

그의 작업에 시작이 동양화였다 라는 것을 염두에 둔다면 그가 다루고 있는 장르에 대한 거침없는 도전을 눈여겨볼 필요가 있다.

그가 새롭게 시도하는 조각이나 도자기들의 작품이 또한 지금 작업하고 있는 감탄할만한 작품들이 모두 거기에서 출발하기 때문이다.

"몇 년 전 절친한 벗이 갑자기 유명을 달리한 이후 그 친구를 위해 매일 향을 피우기로 하고 향대(香臺)를 하나 만들어 보았는데 흙의 질감이 너무 좋아 집에 전기 가마까지 들여놓게 되었다"고 한 이후 그는 평면의 한계를 느낀 것으로 판단된다.

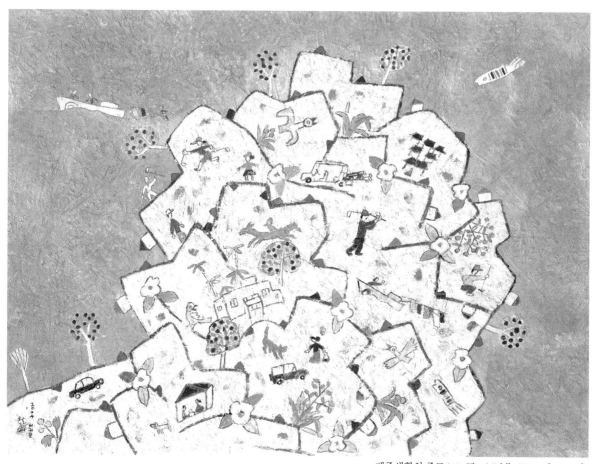

제주생활의 중도中道, The Middle Way of Jeju Life
2005, 한지 위에 혼합, Mixed Media on Korean Paper, 150×203cm

　　마치 피카소가 평면에서 입체로 오브제로 도자기로 넘나든 것처럼, 미로나 샤갈이 그랬던 것처럼.

　　전시 때에 그는 높이 30~50㎝의 향대 17개와 소형 제기(祭器),도판 등 모두 31점의 도자 작품을 만들어 냈다. 그러나 특이한 것은 향대가 기본적으로 남근 형태를 가지고 있다는 것이다. 이것을 그는 "욕망을 불태우는 마지막 단계가 죽음"으로 상정하고 있었다. 그런지도 모른다.

　　작가에게 있어 새로운 작품이란 언제나 불안하고 기대를 불러 모은다.

　　작가는 두 가지 새로운 작품의 스타일에 열정을 쏟고 있다. 하나는 이전처럼 나무판에 양각으로 이미지들을 파내어 색을 입히는 채색판각이다. 그 대상들은 대부분 그가 즐겨 그리던 꽃의 형상을 판각에 새기는 것으로 전통적인 창살의 형태를 기본으로 그 위에 남녀가 정사를 나누는 에로틱한 춘화적 테마가 꽃 중에 묘사되어 있다.

　　그는 근래 제주도 작업실에 가마를 설치한 후 부쩍 채색의 도조작업을 늘리

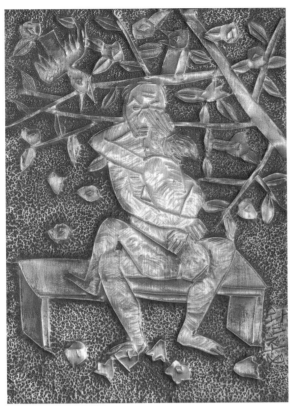

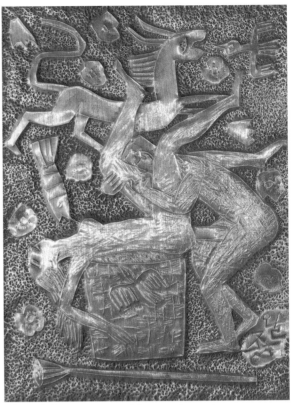

제주생활의 중도中道 The Middle Way of Jeju Life
2007, 순금(99.9%) 50돈, Mixed Media on Gold Plate,
판금 위에 채색, 23×17cm

제주생활의 중도中道 The Middle Way of Jeju Life
2007, 순금(99.9%) 50돈, 판금 위에 채색,
Mixed Media on Gold Plate, 23×17cm

고 있다. 그 이미지들은 이전의 채색판각 작업들과 유사하게 만들어지고 있는데
둥글거나 사각의 다양한 형태와 크기로 구워 내어 채색을 입힌 것들이다. 이전
에 갈색 톤으로 마무리 되던 사각형의 외형을 좀 더 크게 한 것들이다. 이것들도
그가 평면에서 보여주던 제주 생활 중도의 풍경들을 입체화시키고 있는데 색채
와 조형성 그리고 테마에 있어 거의 최고의 장식성을 곁들이고 있다.

　그의 이 그림들은 평면작업과 마찬가지로 기법과 모든 표현형식에서 자유스
럽고 원근법은 물론 유유자적한 시점으로 제주 생활의 풍경을 아우르고 있다.
더러는 민화에 볼 수 있는 모습이나 사찰의 창 문양을 떠오르게 하는 이 작품들
은 그러면서도 동양적인 자연관이나 사물을 보는 관점을 드러낸다.

　그는 오래전 반야심경에 그리고 한때는 "부다budda – 바bar" 라는 경쾌한
동양음악을 변주한 음악에 깊이 심취해 있었다. 반야심경의 심취는 그의 그림세
계 맞닿아 있다.

　특히 반야심경에서는 "색즉시공(色卽是空) 공즉시색(空卽是色)' 의 눈에 보이
는 물질인 색(色)의 세계는 눈에 보이지 않는 공(空)의 세계와 같다는 것으로 이
해한다.

제주생활의 중도中道
The Middle Way of Jeju Life
2004, 순금(99.9%) 50돈, 판금 위에 채색,
Gold 18.75g, Mixed Media on Gold Plate,
23×17cm

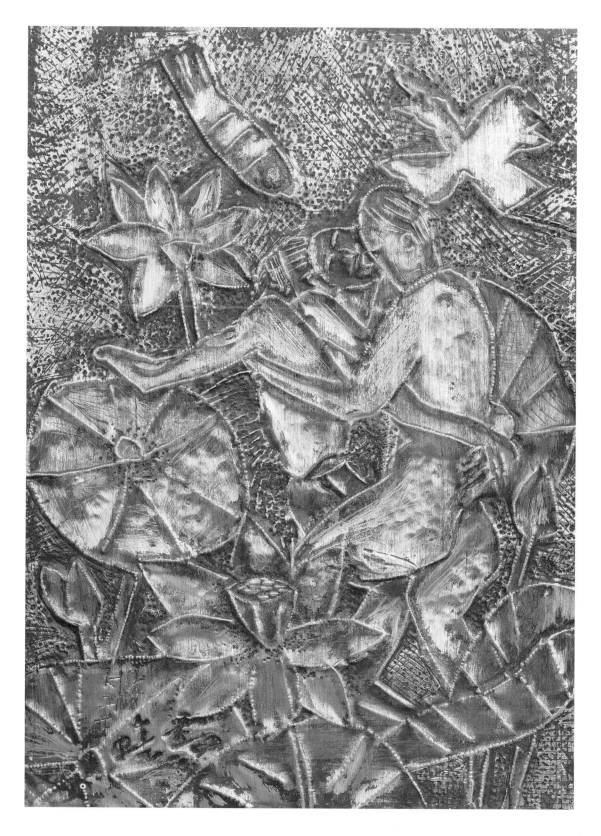

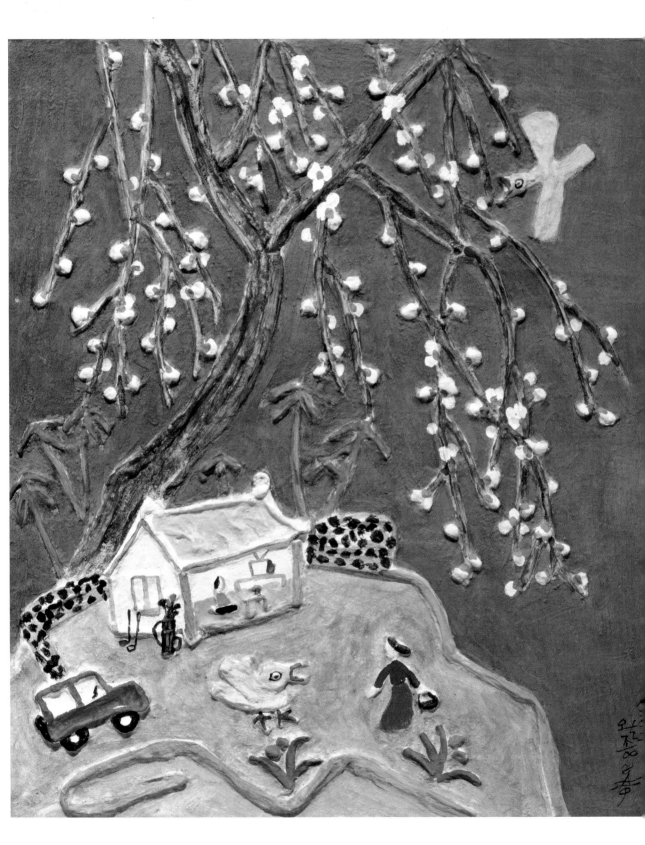

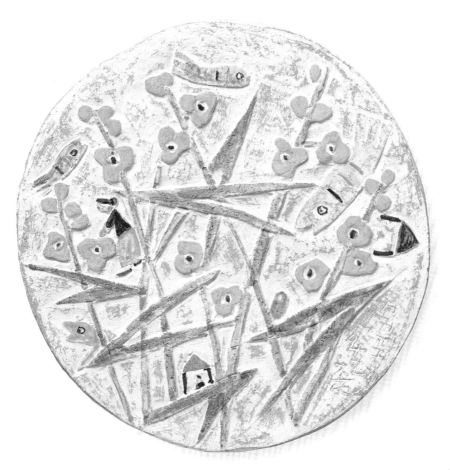

제주생활의 중도中道
The Middle Way of Jeju Life
2003, 테라코타 위에 채색,
Mixed Media on Terra-cotta,
46×46×5cm

제주생활의 중도中道
The Middle Way of Jeju Life
2003, 한지 위에 혼합,
Mixed Media on Korean Paper,
53×45.5cm

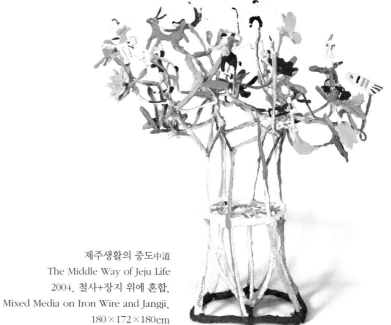

제주생활의 중도中道
The Middle Way of Jeju Life
2004, 철사+장지 위에 혼합,
Mixed Media on Iron Wire and Jangji,
180×172×180cm

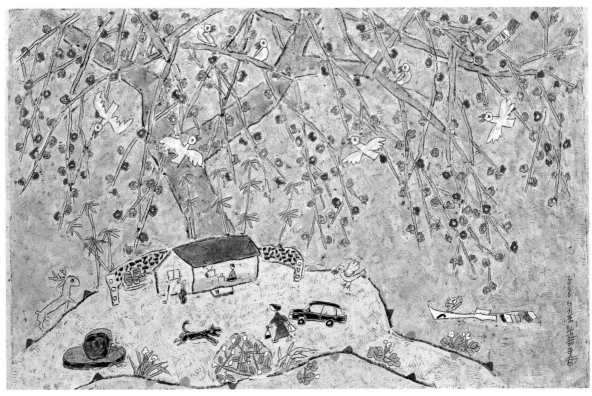

제주생활의 중도中道 The Middle Way of Jeju Life
2006, 장지 위에 혼합, Mixed Media on Jangji, 57×88cm

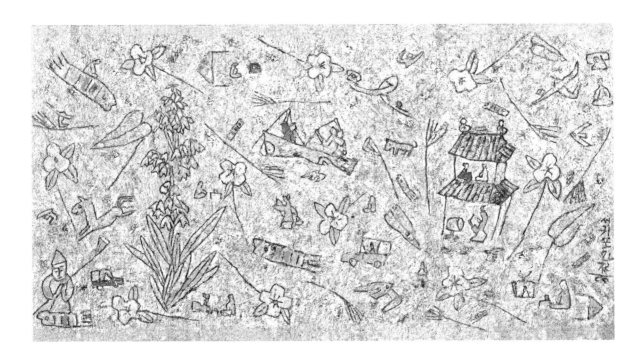

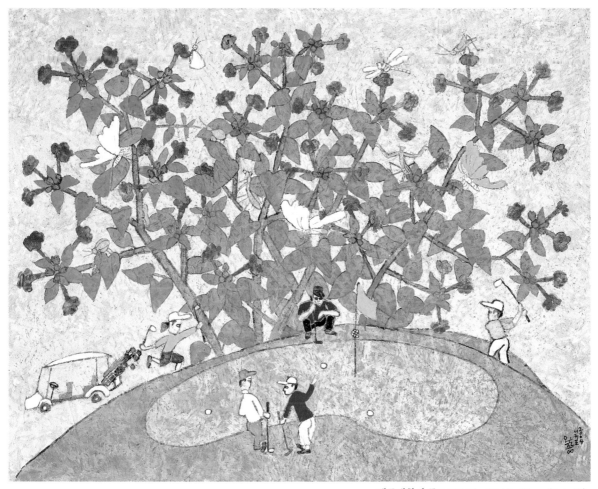

제주생활의 중도中道 The Middle Way of Jeju Life
2004, 한지 위에 혼합, Mixed Media on Korean Paper, 150×190cm

제주생활의 중도中道
The Middle Way of Jeju Life
2000, 장지 위에 혼합,
Mixed Media on Jangji, 198×400cm

그는 언젠가 "오랫동안 노장 사상에 푹 빠져 있었다"고 고백 한 적이 있다. '생활 속에서 – 중도' 시리즈와 조선일보에 연재했던 '노래하는 역사' 삽화 중 노자·장자 해석에 어울리는 그림들이 그러한 그의 사상의 궤적을 말해준다.

이왈종의 작품을 말함에 있어 공통적으로 지적하듯이 '그의 그림은 단순한 풍경이 아니라 작가 자신의 내면세계가 보여지는 창조적 조형성을 드러낸다. 이러한 그의 회화 세계 속에는 현대인의 진솔한 모습, 영원한 인간의 명제와 사람이 살아가는 일에 대한 구도적(求道的) 질문과 해답'이 담겨져 있다.

이처럼 그의 그림은 일상의 삶에 뿌리를 내리면서 평범한 제주 풍경을 전통적인 관념의 산수에서 훌쩍 벗어나 새롭게 시각화하고 조형화 시킨다. 그리고 중요한 것은 그 어디에도 필법이나 형식에 묶여있지 않다는 것이다.

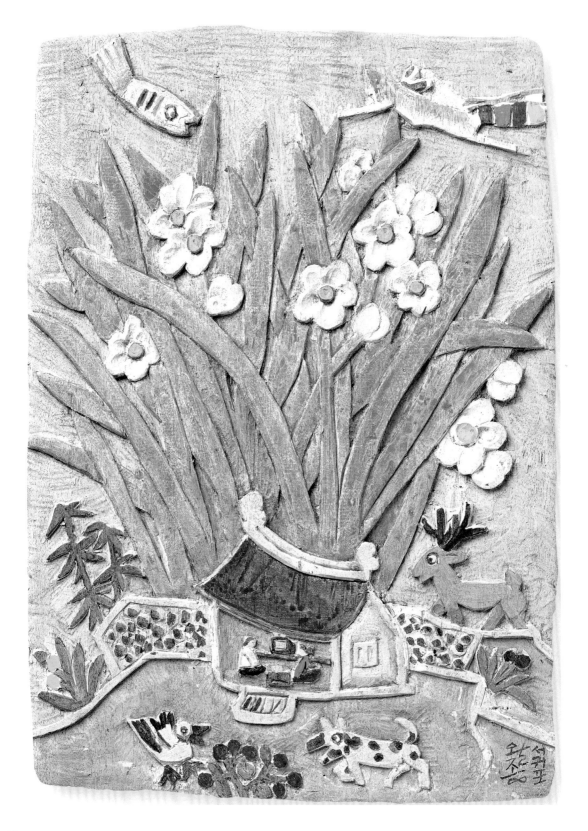

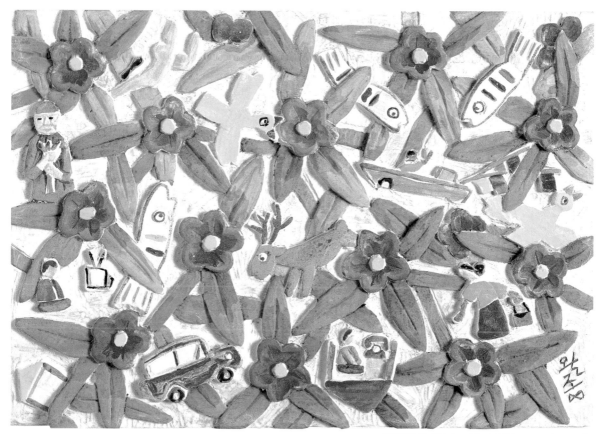

제주생활의 중도中道, The Middle Way of Jeju Life
2004, 목조 위에 혼합재료, Mixed Media on Wood Carving, 35×50cm

제주생활의 중도中道
The Middle Way of Jeju Life
2003, 목조 위에 혼합재료,
Mixed Media on Wood Carving,
50×35cm

그런 의미에서 그는 화가가 아니다. 이왈종은 그림을 그리지 않는다. 그는 그림을 만들고 조각한다.

그가 추구하는 중도의 세계의 담아냄이다. "중도는 평등을 추구하는 나의 정상적인 정신 상태에서 비롯한다"고 했다. 그러나 이 평등은 분명히 안정 상태를 의미하는 것은 아니다. 그렇다고 평형을 함축하는 것도 아니다. 중도란 과거와 현재의 상호 의존성을 인식하면서 전통과 현재를 균형 있게 유지하는 것을 말한다.

언젠가 그는 어느 인터뷰에서 이렇게 진술했다. "사랑과 증오는 결합하여 연꽃이 되고, 후회와 이기주의는 결합되어 사슴이 된다. 충돌과 분노는 결합하여 나는 물고기가 된다. 행복과 소란은 결합하여 아름다운 새가 되고, 오만함과 욕심은 결합하여 춤이 된다. 나의 작품에서 완전한 자유란 시간과 공간을 넘어서는 것이다."

그는 어쩌면 제주에서 인생이 가져다주는 모든 만다라의 세계를 외로움과 기쁨, 고통과 환희 속에서 자신을 던져 놓고 있는 것처럼 보인다. 그것도 아주 겸손한 몸짓으로 얼마 전 그는 한 신문의 설문조사에서 우리시대의 가장 뛰어난

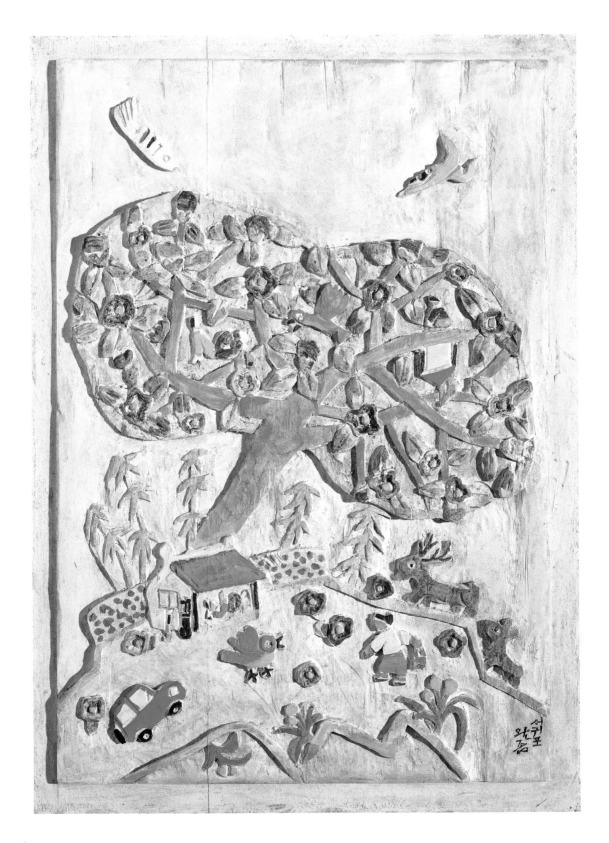

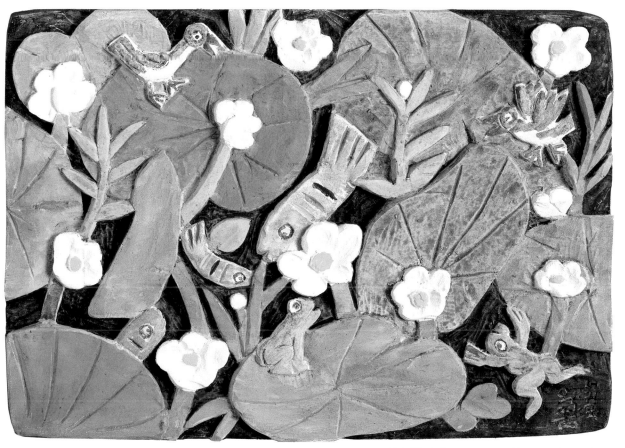

제주생활의 중도中道, The Middle Way of Jeju Life
2004, 목조 위에 혼합재료, Mixed Media on Wood Carving, 35×50cm

제주생활의 숭도中道
The Middle Way of Jeju Life
2004, 목조 위에 혼합재료,
Mixed Media on Wood Carving,
70×50.5cm

인기작가로 추천된 적이 있다. 그러나 그는 스스로 겸손해 한다. 자기는 오로지 그림 그리는 생활인에 불과하다고 했다.

그러나 분명 그는 아주 평범한 생활인인 동시에 훌륭한 화가이다. 이미 어느 미술기자가 그의 예술과 삶에 관하여 "추사 김정희가 고독과 설움을 삭였던 그 곳에서 작가가 건져 올린 투명한 회화 언어는 눈부시다"고 극찬한 것처럼 최근 그가 보여준 도자기와 조각은 감히 화가로는 상상하기 어려운 기법과 표현 그리고 작업량으로 다시 한 번 우리를 놀라게 한다.

그렇다. 지금 그에게 쏟아지는 찬사와 최고의 예술가라는 칭호는 "작가는 외로워야 한다. 내게 있어서 외로움은 작업 속으로 끌어들이는 힘을 지닌다. 새로운 세계를 창조한다는 것이 어찌 외롭지 않고서 가능한 일인가"라고 그가 자신에게 되물었던 것에 대한 아주 작은 메아리이다.

홀로 이십여 년에 접어드는 제주 생활에서의 그 외롭고 절절했던 영혼의 노래, 그것이 지금 우리 눈앞에 펼쳐진 그의 예술에 관한 사리이다.

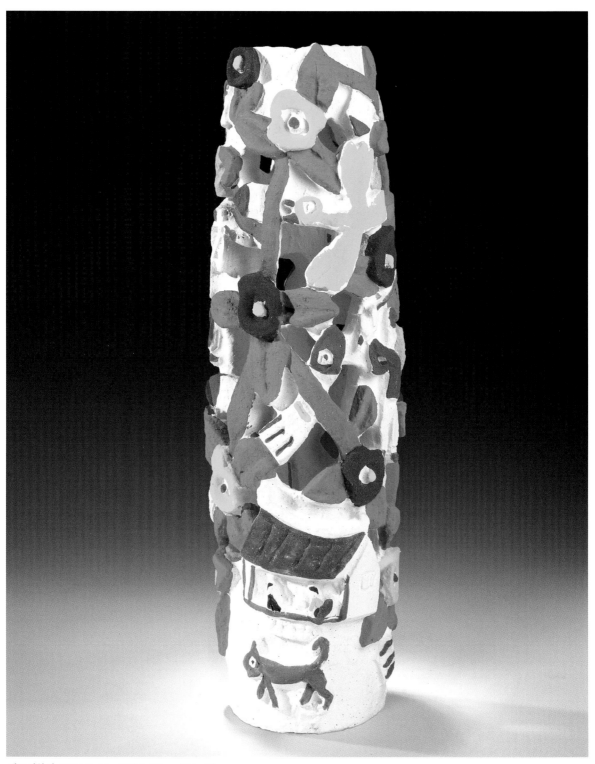

제주생활의 중도中道, The Middle Way of Jeju Life
2004, 테라코타향로 위에 채색, Mixed Media on Terra-cotta, 51.5×14.5×14.5cm

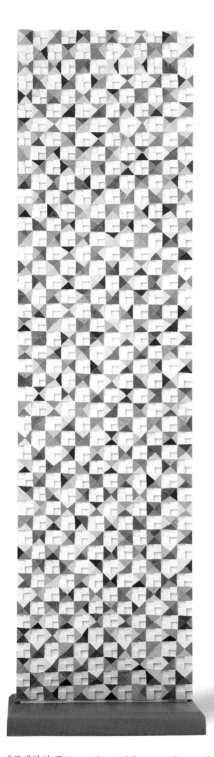

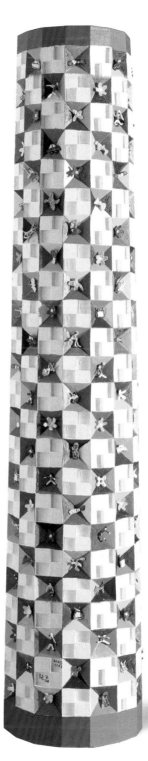

제주생활의 중도中道 The Middle Way of Jeju Life
2008, 목조 위에 혼합, Mixed Media on Wood Carving,
219×61×50cm

제주생활의 중도中道 The Middle Way of Jeju Life
2008, 목조 위에 혼합, Mixed Media on Wood Carving,
259×47×47cm

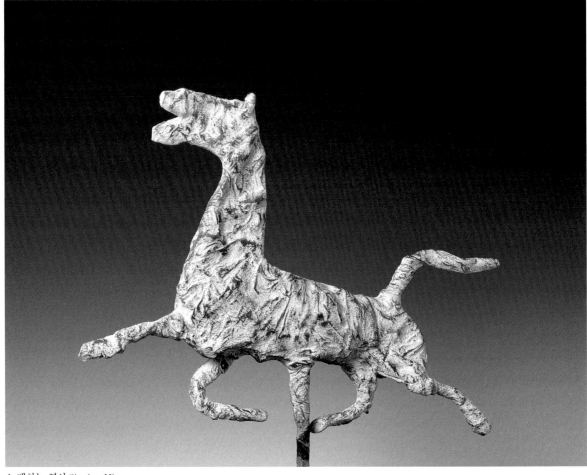

노래하는 역사 Singing History
2000, 철+한지 위에 복합재료, Mixed Media on Iron Wire and Korean Paper, 61×43×5cm

Life and Art of Lee Wal Chong
The Song of Middle Way Sung from Seogupo

Kim Jong Geun / Art critic

Going to Jeju

Not only is the body
Wishing to be near Jeju;
A man with his afterlife on his back,
Once he touches Jeju
His feet are bound.

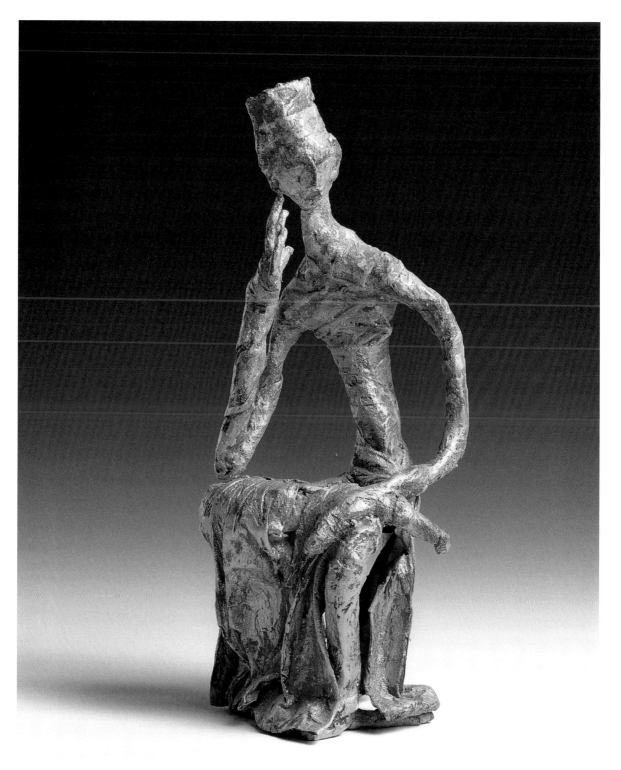

노래하는 역사 Singing History
2000, 철+한지 위에 복합재료, Mixed Media on Iron Wire and Korean Paper, 31×13×10cm

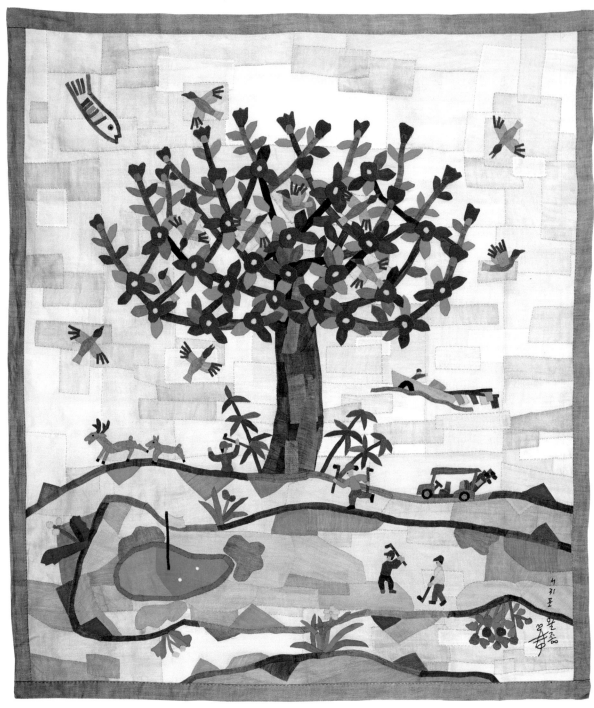

제주생활의 중도中道, The Middle Way of Jeju Life
2004, 모시염색,Fabric Dyeing, 272×238cm

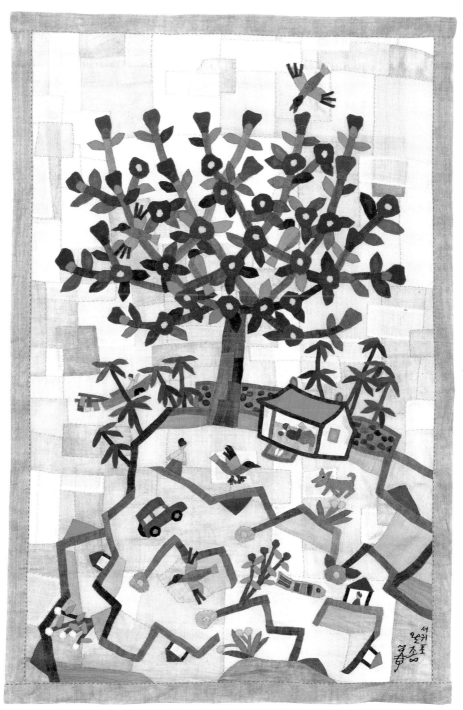

제주생활의 중도中道 The Middle Way of Jeju Life
2003, 모시염색, Fabric Dyeing, 200×132cm

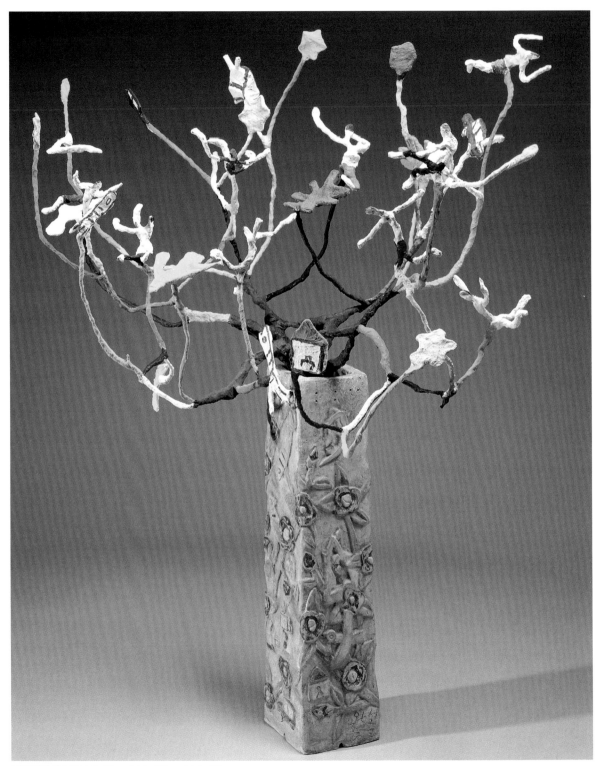

제주생활의 중도中道, The Middle Way of Jeju Life
2004, 철사+한지+흙 위에 혼합재료, "Mixed Media on Iron Wire, Soil and Korean Paper", 130×88×84cm

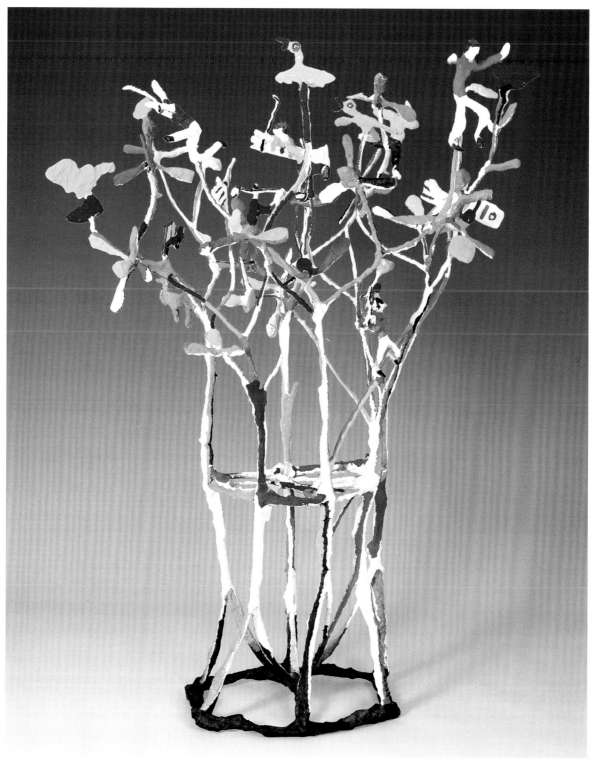

제주생활의 중도中道, The Middle Way of Jeju Life
2004 철사+한지 위에 혼합재료, Mixed Media on Iron Wire and Korean Paper, 180×127×135cm

Visible from the sea
Are all the lives to live;
All the roads to travel
From the course of the boat.

Looking down from Hanra
The river of bonds flows by;
No bond can stand,
Straining with all its might
The wind blowing from Jeju.

Better to empty it all and head back,
Could the warmth of the
Nothingness of the song,
Living because of you
Come from the bosom of Jeju.

제주생활의 중도中道
The Middle Way of Jeju Life
2005, 흙 위에 혼합재료,
Mixed Media on Soil, 34×24×24cm

Lee Wal Chong's autobiographical poem gives us an insight into the life of an artist who undergoes an angst-ridden creative process to realize his artistic vision. He left Seoul to place his anchor in Jeju, and sang a song of melancholy notes about the solitude engulfing his life. He knew from early on that all that one experiences is a dream painted on a surface with no inherent nature.

When Lee began the "Within the Living" series in 1983, he needed more than to simply free form from the grasp of Korean landscape paintings. He realized the purpose of an artist is to continuously find new mode of artistic expression. From portraying the day-to-day reality of his surrounding, he continued his journey to settle down in the realm of the Middle Way. Needless to say, Lee's art is grounded in the Middle Way, a fertile soil for his spiritual philosophy and root.

He explains the Middle Way is a "path of non-extremism in search of equality. It is to fuse all dualities susceptible to the workings of the mind, such as worldly pleasures and pain, love and hate, greed and egoism, good and evil, and to elevate them to the level of a sublime harmony. I am in pursuit of the world of total liberation in which there exists no subjective nor objective, no greatness nor smallness."

Lee's quest has been to renounce worldly matters and walk the path of the Middle Way, staying true to his art of balance and purity. A world in which there is no separation of the body and soul, where nature and man do not exist as separate entities, and to be able to stand in the center without leaning to either side, this is the world of the Middle Path into which he aspires to attain spiritual insight.

The move from Seoul to Jeju in 1990 brought profound changes to Lee Wal Chong and his artistic expression, material, and technique. It was in his work that he found an escape from the profound sense of desolation confronting him in Jeju. He broke out of the framework of the conventional urban reality, and his works in the mid-90s in which he

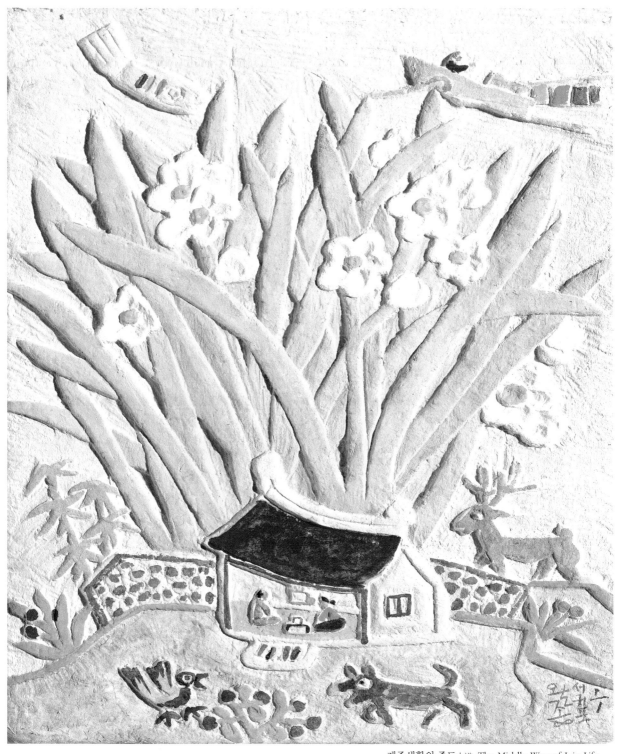

제주생활의 중도中道, The Middle Way of Jeju Life
2005, 한지부조 위에 혼합, Mixed Media on Korean Paper Relief, 48×33cm

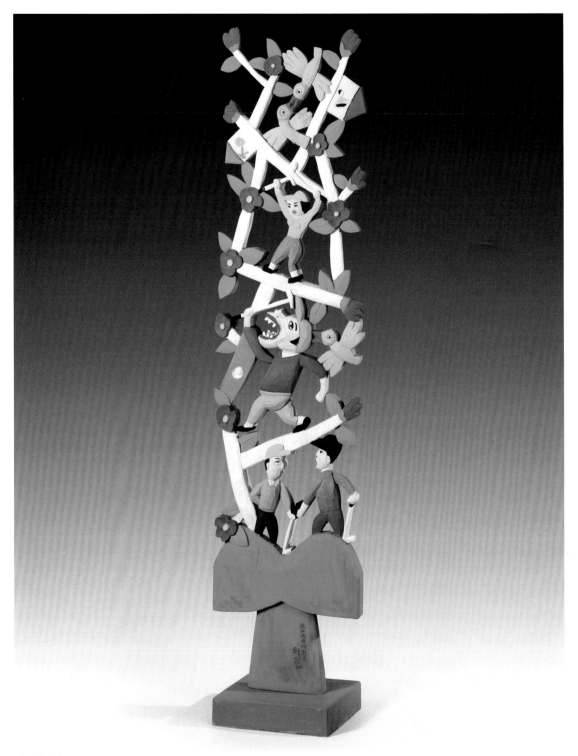

제주생활의 중도中道, The Middle Way of Jeju Life
2006, 목조 위에 혼합, Mixed Media on Wood Carving, 183×43.5×36cm

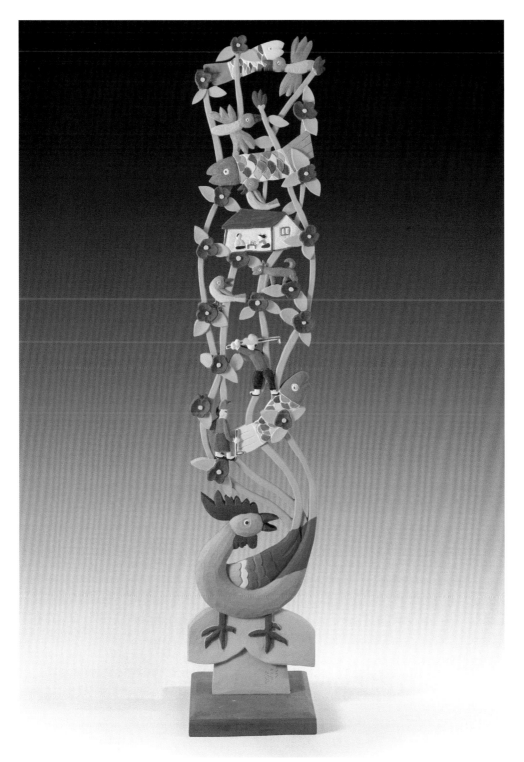

제주생활의 중도中道, The Middle Way of Jeju Life
2006, 목조 위에 혼합, Mixed Media on Wood Carving, 217×42×41cm

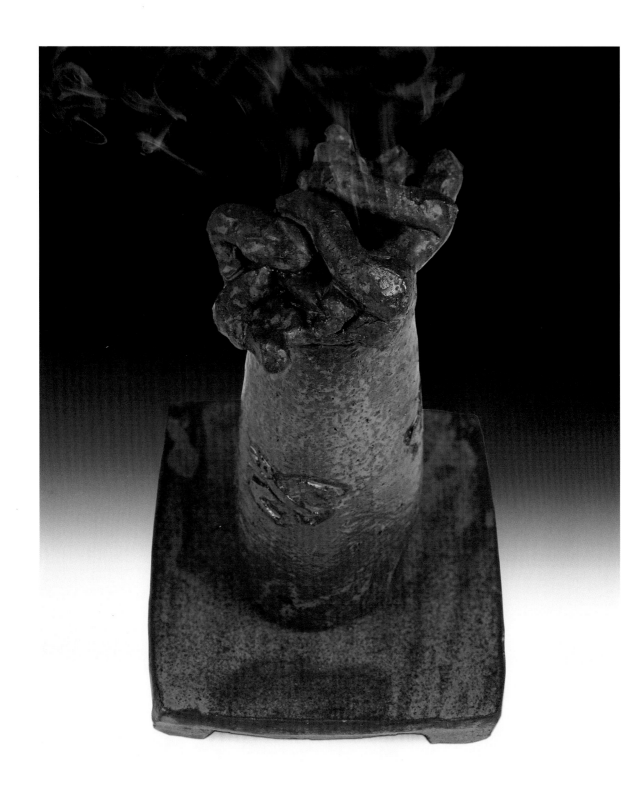

제주생활의 중도中道, The Middle Way of Jeju Life
2004, 도자기(향로), Ceramic, 37×20×19cm

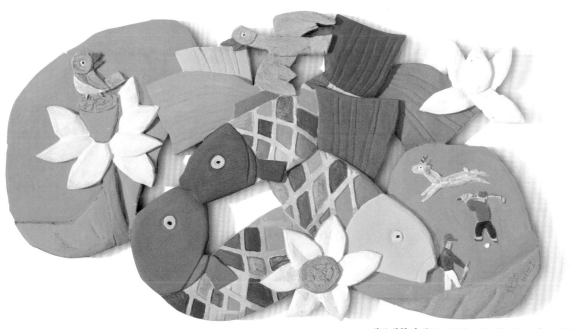

제주생활의 중도中道 The Middle Way of Jeju Life
2007, 목조 위에 혼합, Mixed Media on Wood Carving, 50×88cm

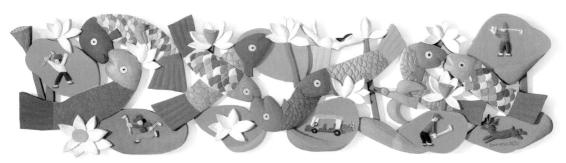

제주생활의 중도中道 The Middle Way of Jeju Life
2007, 목조 위에 혼합, Mixed Media on Wood Carving, 74.5×294cm

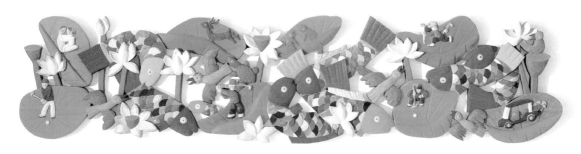

제주생활의 중도中道 The Middle Way of Jeju Life
2007, 목조 위에 혼합, Mixed Media on Wood Carving, 66×303cm

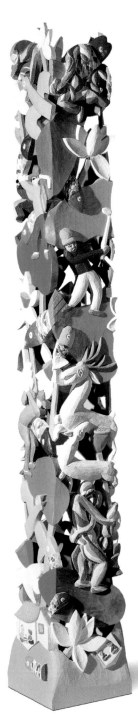

제주생활의 중도中道
The Middle Way of Jeju Life
2008, 목조 위에 혼합,
Mixed Media on Wood Carving,
280×42×38cm

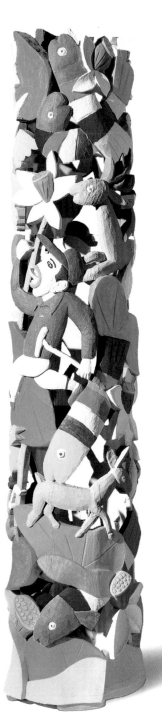

제주생활의 중도中道
The Middle Way of Jeju Life
2008, 목조 위에 혼합,
Mixed Media on Wood Carving,
257×55×56.5cm

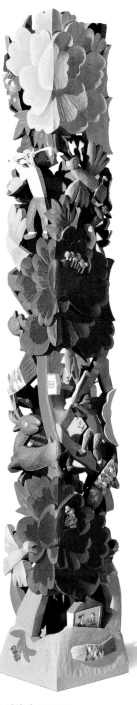

제주생활의 중도中道
The Middle Way of Jeju Life
2008, 목조 위에 혼합,
Mixed Media on Wood Carving,
285×41×41cm

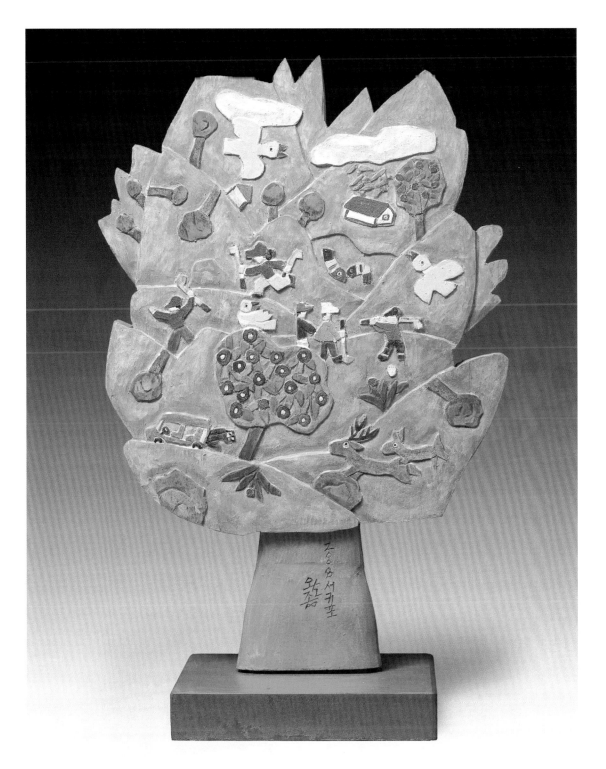

제주생활의 중도中道 The Middle Way of Jeju Life
2008, 목조 위에 혼합, Mixed Media on Wood Carving, 65.5×40×23cm

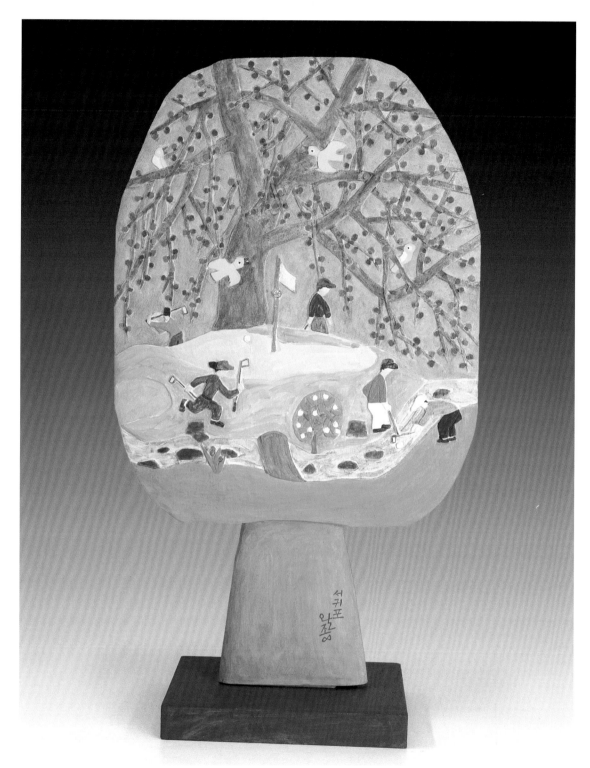

제주생활의 중도中道, The Middle Way of Jeju Life
2009, 목조 위에 혼합, Mixed Media on Wood Carving, 88×49.5×25cm

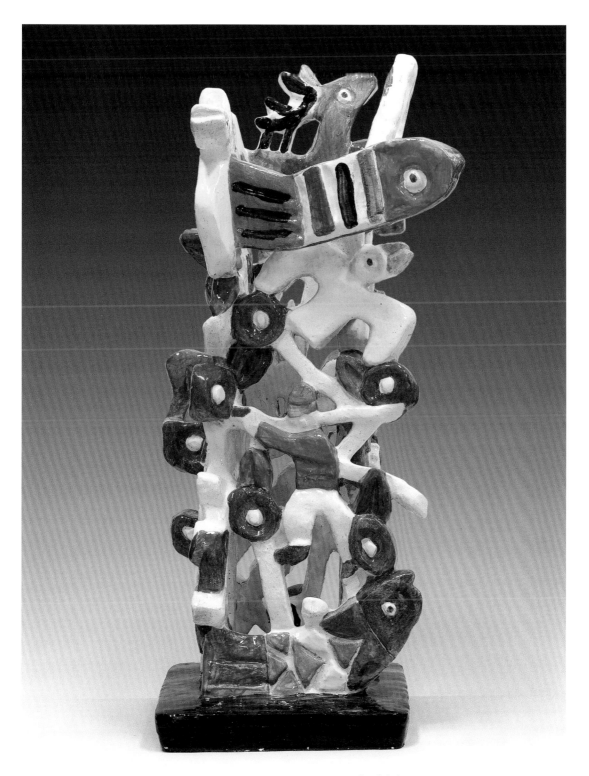

제주생활의 중도中道, The Middle Way of Jeju Life
2009, 테라코타 위에 혼합, Mixed Media on Terra-cotta, 61×25×30cm

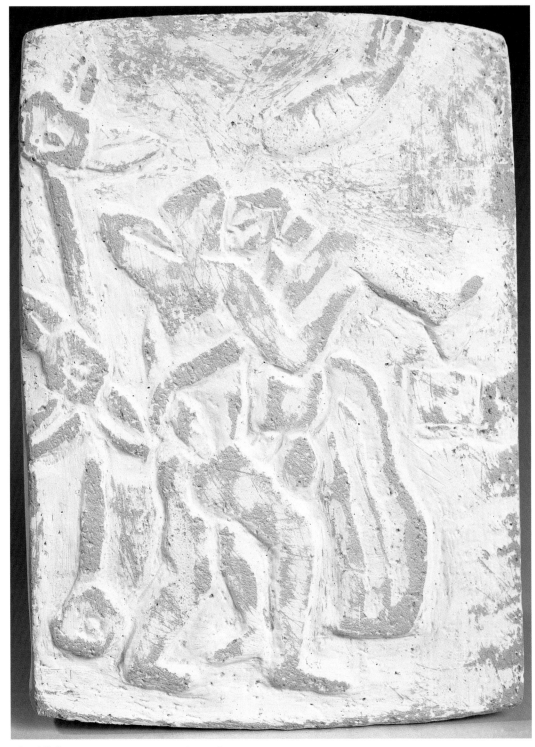

제주생활의 중도中道, The Middle Way of Jeju Life
2000, 테라코타향로 위에 혼합, Mixed Media on Terra-cotta, 22.5×16.5×3cm

제주생활의 중도中道 The Middle Way of Jeju Life
2001, 도자기, Ceramic, 19×14×2cm

제주생활의 중도中道 The Middle Way of Jeju Life
2006, 장지 위에 혼합, Mixed Media on Jangji, 30.5×26.7cm

produced a colossal amount of large-scale changji work and ceramic sculptures explored the possibilities of form with a riveting presence.

He extended the scope of his artistic expression in breadth and depth, and in 1997 all his efforts culminated in his solo exhibition. Using a variety of media, such as changji, ceramic sculptures, and pojagi works, his artistic experimentation and the prolific and varied output were truly impressive. At the same time, his subject matter expanded to "Middle Way of Jeju Life" and images of flying fish, flowers larger than humans and houses, boats, horses, cars, and flying humans begin to make their appearances in his work. In Lee's view, people, animals and all other forms of life are equally capable of reaching a level of spirituality. He designates meanings and names to them: a person in love is portrayed as a wild rose, pleasure-craving person is a camellia, a person with hatred is a bird, angst-ridden person is a television, a person in pursuit of hope, equality and peace is a fish. Lee says this process of personification takes him one step closer to his dreamland of the Middle Way.

The breadth of his abilities is shown in his recent experimentation with various media in which he takes up the challenge of exploring new mode

제주생활의 중도中道, The Middle Way of Jeju Life
2010, 장지 위에 혼합, Mixed Media on Jangji, 91×117cm

of artistic expression. Among his recent works, the highlights include ceramics, sculptures, and wrapping cloth, and they capture the long distance he has travelled from his original starting point of his career with Oriental painting.

Some time ago, Lee made a terra-cotta incense burner in memory of a close friend, and the joy of working with clay prompted him to buy an electric kiln. Just like Picasso, Miro and Chagall had freely jumped over boundaries of media, perhaps Lee felt the need to create a three-dimensionality quality in his work.

In the exhibition, 31 ceramic works were featured, including incense burners and ceramic plates. The incense burners all share the phallic form and as Lee explained, "death is the last stage of burning up desire." The

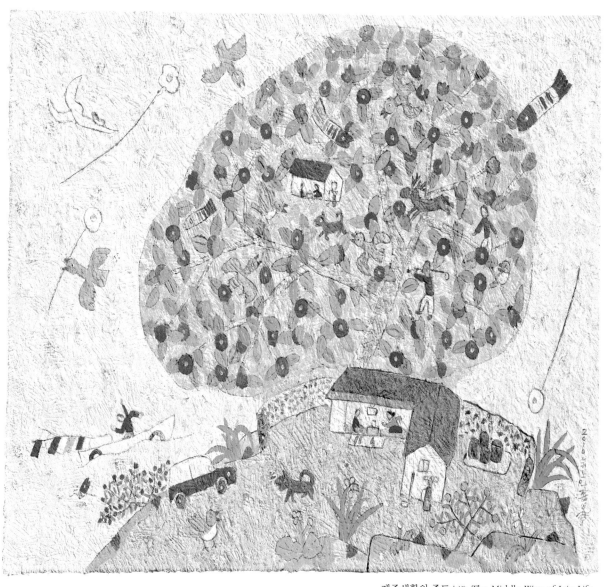

제주생활의 중도中道, The Middle Way of Jeju Life
2010, 장지 위에 혼합, Mixed Media on Jangji, 150×221cm

wood engravings carved in relief and painted in vivid colors depict erotic scenes of man and woman making love, immersed in fields of flowers. He continues to develop his unique use of color with the ceramic sculptures in various forms and sizes. The landscape of the Middle Way of Jeju Life unfolds three-dimensionally along the exterior, and his expressive language of color, molding, and subject matter speaks in the highest level of embellishment. Similar to his flat planes, he brings a free, fresh and vibrant approach to his use of perspective, forms, and techniques in the depiction of

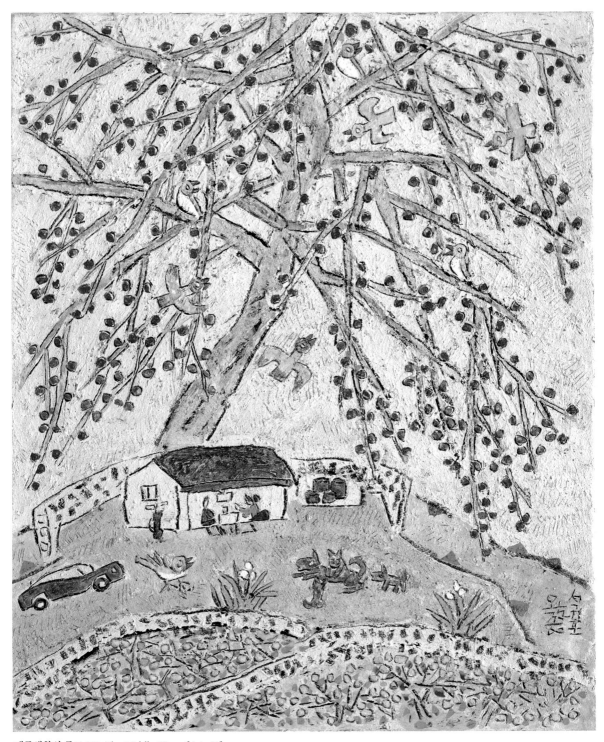

제주생활의 중도中道, The Middle Way of Jeju Life
2010, 장지 위에 혼합, Mixed Media on Jangji, 45×28cm

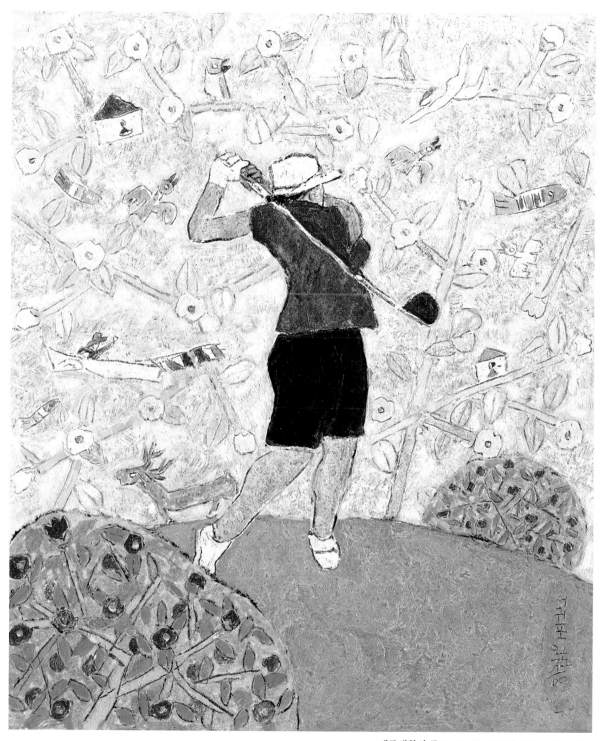

제주생활의 중도中道, The Middle Way of Jeju Life
2010, 장지 위에 혼합, Mixed Media on Jangji, 53×46cm

the Jeju's daily scenery.

Lee's fascination with the "Heart of Perfect Wisdom" Sutra and "Budda-bar" music merges with spirit of his artistic world. Once he confessed of his deep infatuation with the teachings of Lao-tzu and Chuangtzu, which served as the source and inspiration for the "Within the Living," "Middle Way of Jeju Life" and "History that Sings."

Creatively molding his inner world, his paintings are so much more than a mere depiction of the physical landscape. He transcends the physical world and portrays a wider vision of an awareness of the ultimate nature of all phenomena, and presents a truth-seeking set of metaphysical questions and answers. Lee developed a powerful visual language, not limited to mere configuration of his life environs. The everyday reality of Jeju landscape serves as the soil that nourishes the roots of his art. Breaking free from the traditional painting and modelling methods, his means of expression are in constant flux.

In a way, Lee Wal Chong does not paint his art. He literally makes and sculpts his painting, transcending its two-dimensionality. His art reflects the over-riding influence of the Middle Way. His quest seeks equality. However, it does not signify equilibrium nor stableness. The Middle Way acknowledges the interdependence of the past and present, and maintains the balance between tradition and the present.

Lee once stated in an interview, "Love and hatred combine to form a lotus flower. Repentance and egoism fuse to become a deer. Conflict and rage join together to form a fish. Happiness and disorder combine to create a beautiful bird. Arrogance and greed come together to form a dance. In my art, total liberation means transcending time and space."

Perhaps against a backdrop of the Jeju landscape, in that all-encompassing environment surrounded by loneliness and joy, suffering and ecstasy, Lee Wal Chong found his world of mandala. In a survey conducted by a newspaper, Lee was once recommended as the most outstanding artist of our times. Ever so humble, he claims he's simply an average person who paints. Widely celebrated as the most popular artist of our times, his creativity extended into areas other than painting, culminated with his most recent ceramic works and sculptures. With his prolific output of artistic production and his constant experimental approach to materials and techniques, the art of Lee Wal Chong captures the quint-essential desolation and passion of an artist in quest of his artistic vision.

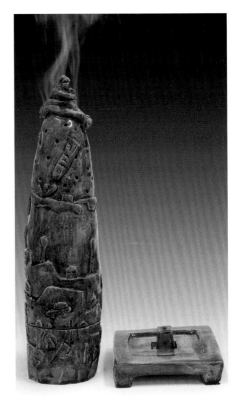

제주생활의 중도中道
The Middle Way of Jeju Life
2010, 테라코타향로 위에 채색,
Mixed Media on Terra-cotta,
38×10×10cm

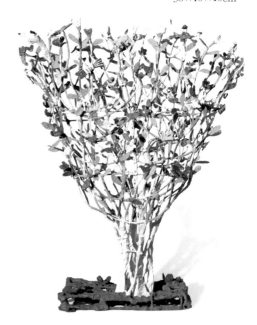

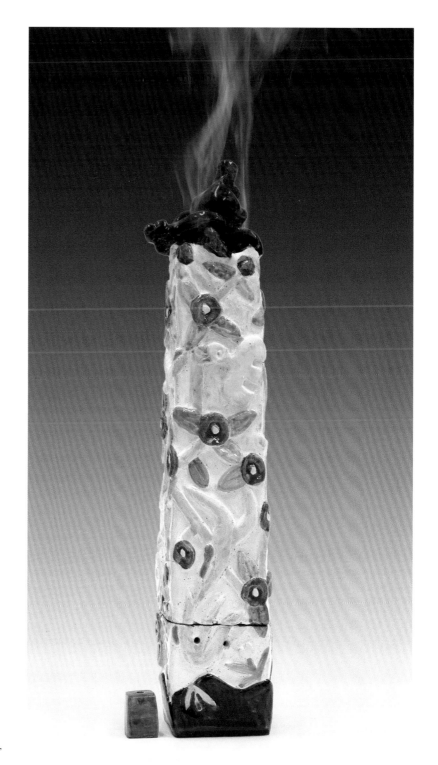

제주생활의 중도中道
The Middle Way of Jeju Life
2008, 철사+장지 위에 혼합,
 Mixed Media on Iron Wire and Jangji,
208×175×82cm

제주생활의 중도中道, The Middle Way of Jeju Life
2010, 테라코타향로 위에 채색, Mixed Media on Terra-cotta, 42.5×9×8cm

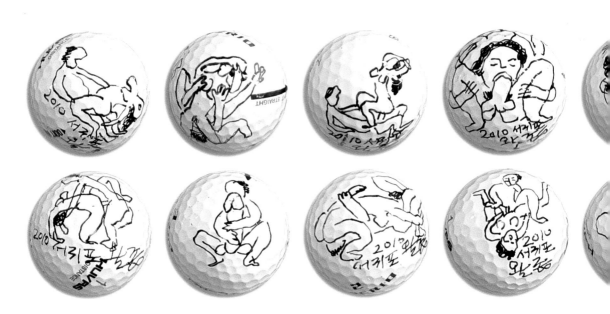

제주생활의 중도中道, The Middle Way of Jeju Life
2010, 골프공, Golf Ball

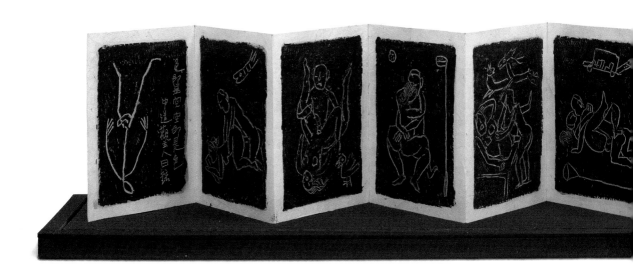

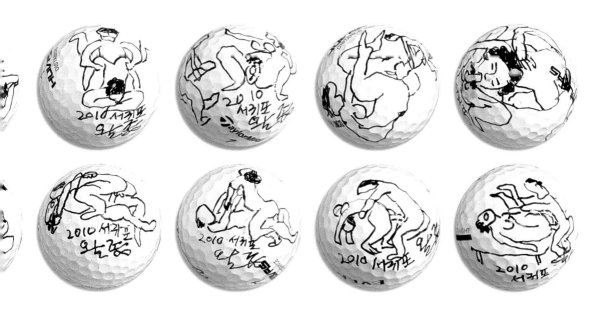

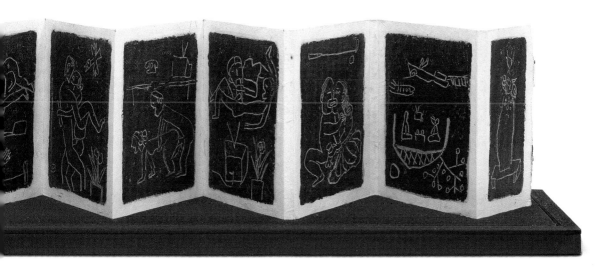

색즉시공 공즉시색 色卽是空 空卽是色
2010, 장지위에 혼합, Mixed Media on Jangji, 15×159cm

이왈종 연보
Lee Wal Chong Biography

1945 경기도 화성 출생
1970 중앙대학교 회화과 졸업
1988 건국대학교 교육대학원 졸업

개인전
1971 국립공보관, 서울
1976 미도파화랑, 서울
1980 미도파화랑, 서울
1981 한국화랑, 뉴욕 오스타시엔화랑,
독일 퀼른
1983 신세계미술관, 서울
1985 동산방화랑, 서울
1990 동산방화랑, 서울
1991 청작미술관, 서울
한일갤러리, 부산
1994 수목화랑, 서울 한성화랑, 부산
1997 가나화랑, 서울
가나보브르화랑, 프랑스, 파리
2000 가나아트센터, 서울
2001 조선일보 미술관, 서울
2002 몽쎄라(Montserrat)갤러리, 미국,
뉴욕 맨해튼 브로드웨이
2005 갤러리현대, 서울
2006 갤러리 Bijutsu-Sekai,
도쿄 갤러리 H, 서울
2008 갤러리현대 강남, 서울
2009 제주생활의 중도, 상해문화원, 중국
2010 노화랑, 서울

단체전
1975 아시아 현대미술전(일본, 동경)
1976 아시아 현대미술전(일본, 동경)
1977 역대 국전수상작가전(국립현대미술관, 서울)
1978 30대 작가초대전(미도파화랑, 서울)
1979 한국의 자연전 실경산수
동양화작가 초대전(국립현대미술관, 서울)
1980 계간미술선정 새세대 9인전(롯데화랑, 서울)
1981 동·서양화 정예작가 초대전(서울신문사 주최, 서울)
1982 도시라는 자연전(샘터화랑, 서울)
1984 현대미술초대전(국립현대미술관, 서울)
1985 국제현대 수묵화연맹전(말레이지아, 쿠아라룸푸르)
1986 한국화100년전(호암갤러리, 서울)

1945 Born in Kyunggi-do Hwasung
1970 Chungang University, BFA Painting
1988 Konkuk University School of Education, MFA

Solo Exhibitions
1971 −National Information Center, Seoul
1976 −Midopa Gallery, Seoul
1980 −Midopa Gallery, Seoul
1981 −Hanguk Gallery, New York
1981 −Ostascian Gallery,
Cologne, Germany
1983 −Shinsegae Museum, Seoul
1985 −Dongsanbang Gallery, Seoul
1990 −Dongsanbang Gallery, Seoul
1991 −Chungjak Museum, Seoul
1991 −Hanil Gallery, Busan
1994 −Sumok Gallery, Seoul
1994 −Hanseong Gallery, Busan
1997 −Gana Gallery, Seoul
1997 −Gana Beaubourg Gallery, Paris, France
2000 −Gana Art Center, Seoul
2001 −Chosun Daily Newspaper Museum, Seoul
2002 −Montserrat Gallery, Manhattan, New York
2005 −Gallery Hyundai, Seoul
2006 −Gallery Bijutsu-Sekai, Tokyo
Gallery H, Seoul
2008 −Gallery Hyundai gangnam space, Seoul
2009 −Korean Cultural Service, Shanghai China

Group Exhibitions
1975 −Asia Contemporary Art Exhibition, Tokyo, Japan
1976 −Asia Contemporary Art Exhibition, Tokyo, Japan
1977 −Successive Gukjeon Competition Exhibition,
National Contemporary Art Museum, Seoul
1978 −Artists in the 30s Exhibition, Midopa Gallery, Seoul
1979 −Korea's Natural Landscape Oriental Artist Exhibition,
National Contemporary Art Museum, Seoul
1980 −Quarterly Journal Misul Selected New Generation 9
Artists, Lotte Gallery, Seoul
1981 −Oriental-Western Major Artist Invited Exhibition,
sponsored by Seoul Newspapers
1982 −City Is Nature Exhibition, Saemteo Gallery, Seoul

1986 제3회 아시아비엔날레(방글라데시, 데카)
한국화 100인전(호암미술관, 서울)
1987 현대미술 초대전(국립현대미술관 과천)
동방수묵대전(홍콩)
오늘의 한국화(한국갤러리, 미국, 뉴욕)
1988 현대한국회화전(호암갤러리, 서울)
한국화 오늘의 이미지(시공화랑)
1989 북경국제수묵화전(중국화연구원, 중국, 북경)
1990-94 서울미술대전(서울시립미술관, 서울)
1993 한·중 미술협회 교류전(예술의 전당, 서울)
이왈종·김병종 2인전(청작화랑, 서울)
1994 서울국제현대미술제(국립현대미술관, 과천)
국제현대 수묵화연맹전(문예진흥원 미술회관, 서울)
1995 MANIF 서울 '95(한가람미술관, 서울)
서울미술대전(서울시립미술관, 서울)
실크로드 미술기행III전(동아갤러리, 서울)
1996 에로스 바로보기(동산방화랑, 서울)
도시와 미술전(서울시립미술관, 서울)
남북 평화미술전(일본, 도쿄)
1997 0의 소리전(성곡미술관, 서울)
1998 가나아트센터 개관기념전(가나아트센터, 서울)
1999 세계헌민족직가, 100인전(세종문화회관, 서울)
2000 세계평화 미술제전 2000(예술의 전당 미술관, 서울)
2001 NO CUT (무삭제)전(사비나미술관, 서울)
청담미술제(청작화랑, 서울)
2002 한국에서 미학찾기(가나아트센터)
서울, 제주, 그리고 뉴욕II전(조화랑, 서울)
2003 역사와 의식, 독도진경 판화전
(Landscape Prints of Dokdo), (서울대학교 박물관, 서울)
2004 골프이야기전(노화랑, 서울)
다섯작가의 헤이리 봄맞이전
(스페이스 이비템, 경기도 헤이리)
서울의 바람, 서귀포의 꿈전

1984 —Contemporary Art Invited Exhibition,
National Contemporary Art Museum, Seoul
1985 —International Contemporary India Ink Painting League
Exhibition, Malaysia
1986 —Korean Paintings 100 Years Exhibition, Hoam Gallery, Seoul
1987 —Contemporary Art Invited Exhibition,
National Contemporary Art Museum, Gwachun
Eastern India Ink Exhibition, Hongkong
Trend of Korean Paintings in the 1980s Exhibition, Korean
Culture and Arts Foundation, KCAF Arts Center, Seoul
Today's Korean Paintings, Hanguk Gallery, New York
1988 —Contemporary Korean Paintings Exhibition,
Hoam Gallery, Seoul
Korean Paintings' Image, Sigong Gallery
1989 —Beijing International India Ink Paintings Exhibition,
Chinese Painting Research Center, Beijing
1990-94 —Seoul Art Competition, Seoul Museum of Art
1993 —Korean Chinese Arts Association Exchange Exhibition,
Seoul Arts Center
Lee, Wal Chong. Kim, Byung Chong Joint Exhibition,
Chungjak Gallery, Seoul
1994 Seoul International Contemporary Art Fair, National
Contemporary Art Museum, Gwachun
International Contemporary India Ink Paintings League
Exhibition, Korean Culture and Arts Foundation,
KCAF Arts Center, Seoul
1995 —MANIF Seoul '95, Hangaram Museum, Seoul
Seoul Art Competition, Seoul Museum of Art
Silk Road, Art Journey III Exhibition, Donga Gallery, Seoul
1996 —Observing Eros, Dongsanbang Gallery, Seoul
City and Art Exhibition, Seoul Museum of Art
South-North Peace Art Exhibition, Tokyo, Japan
1997 —Sound of Zero Exhibition, Sungkok Museum, Seoul

2009년 신라호텔, 발렌타인 챔피언십 전야제에서
한국 발렌타인 회장 강중식, 퓨리텍 회장 조윤제, 전)
핀크스CC 전우 최인욱, 전)핀크스CC 사장 이영덕,
최경주 프로, 발렌타인그룹 회장 크리스찬 폴라, 한
라산CC 회장 김용덕

2009 멕시코에서 김선두 교수,
박영방 화가와 함께

뉴욕 오마미술관에서 퓨리텍 회장 조윤제

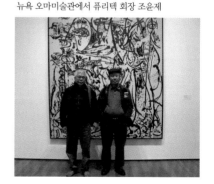

(갤러리 다비치 · 리, 제주시 서귀포)
2006 시화전, 인사아트센터, 서울
　　차도살인지계, 카이스갤러리, 서울
2007 굿모닝, 백남준전, 런던
　　신화를 삼킨 섬 – 제주 풍광전, 제주현대미술관, 제주도
　　오늘의 한국작가 17인전, 바여수하랑, 서울
2009 우림화랑 개관 35주년 기념전, 서울
　　월전미술상 수상작가 초대전, 이천시립일전미술관, 이천
　　제주의 빛, 예술의전당, 서울
2010 갤러리현대 40주년 기념전, 서울
　　선화랑 30주년 기념전, 서울
　　파이낸셜뉴스 10주년 기념전, 서울

수상
1974 제23회 국전 문화공보부 장관상
1983 제2회 미술기자상
1991 한국미술작가상 (미술시대)
2001 제5회 월전미술상
2005 서귀포시민상 (문화, 예술 부문)
2009 제주도지사 표창, 교육공로상
2009 한국미술문화대상

1979–90 추계예술대학교 교수
1991– 제주도 서귀포에서 작품생활

저서 및 화집
《생활속에서–중도의 세계 이왈종의 회화》
미술통신 작가총서 제4집, 미술통신, 1990, 서울
《Lee, Wal Chong 이왈종》
Art Vivant, 시공사, 1995, 서울
《도가와 왈종》
이병희 글, 이왈종그림, 솔과 학, 1993, 서울
《Lee, Wal Chong》 Yon Art Publishing, 2005, 서울
《Lee, Wal Chong – II》 Yon Art Publishing, 2008, 서울

중요 소장처
국립현대미술관, 미술은행, 제주국제컨벤션센터, 오설록박물관
메이필드호텔, 핑크스골프장, 이천시립월전미술관, 제일기획 외 다수

1998 –Gana Art Center Opening Exhibition, Gana Art Center, Seoul
1999 –One World, One Race 100 Artists Exhibition, Sejong Center, Seoul
2000 –World Peace Art Fair Exhibition 2000, Seoul Art Center
2001 –NO CUT Exhibition, Sabina Museum, Seoul
Chungdam Art Fair, Chungjak Gallery, Seoul
2002 –Finding Esthetics in Korea, Gana Art Center
Seoul, Jeju, and New York II Exhibition, Jo Gallery, Seoul
2003 –History and Ceremony, Landscape Prints of Dokdo,
Seoul National University Museum
2004 –Golf Story Exhibition, RHO Gallery, Seoul
Wind in Seoul, Dreams in Seoguipo Exhibition,
Gallery Davichi.Lee, Seoguipo, Jeju
2007 –Good morning, Paik nam june, in London.
The island of swallowed Myths - scenery of jeju exhibition,
Jeju hyundai art gallery. Jeju island.

Awards
1974 –23rd Gukjeon National Information Center Grand Prize Award
1983 –2nd Annual Art Reporters Award
1991 –Korean Artist, Misul Sidae
2001 –5th Annual Woljeon Art Award
2005 Seogwipo a citizen prize. (Culture, Art)
1979-1990 –Professor of Chugye University for the Arts
1991 –Art Works from Seogwipo, Jeju Island

Published Materials
[Within the Living - the World of Golden Mean, Paintings of Lee, Wal Chong] Misul Tongshin Series in 4, Misul Tongshin, 1990, Seoul
[Lee, Wal Chong] Art Vivant, Sigongsa, 1995, Seoul
[Doga (Taoism) and Wal Chong]
Lee, Byunghee author, Lee, Wal Chong, artist, Seol and Hak, 1993, Seoul
[Lee, Wal Chong] Yon Art Publishing, 2005, Seoul
[Lee, Wal Chong - II] Yon Art Publishing, 2008, Seoul

작업실에서

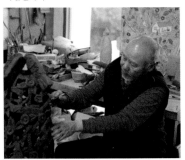

서재에서

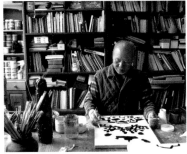

작품 앞에서

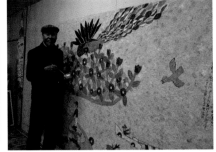